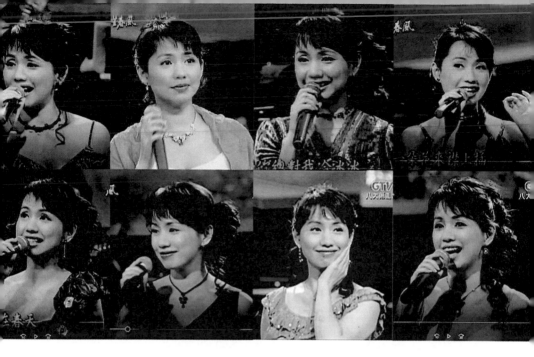

歌后殿軍蔡幸娟

殿軍，不是第四名！近代中國語言學大師王力稱許清末民初學者章太炎為「清代樸學的殿軍」。殿軍本義為軍隊撤退時負責殿後阻截敵方追兵的精銳部隊，引伸為一個領域內最後一位大師級人物。

Sūnyatā

潘國森 著

書名：歌后殿軍蔡幸娟
作者：潘國森
系列：潘國森文集‧文學類
編輯：潘國森文集編輯組

出版：心一堂有限公司
通訊地址：香港九龍旺角彌敦道六一零號荷李活商業中心十八樓零五-零六室
深港讀者服務中心:中國深圳市羅湖區立新路六號羅湖商業大廈負一層零零8室
電話號碼：(852) 67150840
網址：publish.sunyata.cc
電郵：sunyatabook@gmail.com
網店：http://book.sunyata.cc
淘宝店地址：https://shop210782774.taobao.com
微店地址：https://weidian.com/s/1212826297
臉書：https://www.facebook.com/sunyatabook
讀者論壇:http://bbs.sunyata.cc

香港發行：香港聯合書刊物流有限公司
香港新界大埔汀麗路36號中華商務印刷大廈3樓
電話號碼：(852)2150-2100　　傳真號碼：(852)2407-3062
電郵：info@suplogistics.com.hk

台灣發行：秀威資訊科技股份有限公司
地址：台灣台北市內湖區瑞光路七十六巷六十五號一樓
電話號碼：+886-2-2796-3638　　傳真號碼：+886-2-2796-1377
網絡書店：www.bodbooks.com.tw

台灣國家書店讀者服務中心:
地址：台灣台北市中山區二0九號1樓
電話號碼：+886-2-2518-0207
傳真號碼：+886-2-2518-0778
網址：www.govbooks.com.tw

中國大陸發行 零售：深圳心一堂文化傳播有限公司
地址：深圳市羅湖區立新路六號羅湖商業大廈負一層008室
電話號碼：(86)0755-82224934

版次：二零一八年三月初版

平裝

心一堂微店二維碼

心一堂淘寶店二維碼

目 錄

自序

自序

常聽人說，假如你不再喜歡、甚或再也受不了當下在年青人圈子中最流行的歌曲，這就表示你已經不再年青，與時代嚴重地脫節了。

照這個觀點，潘國森早在上世紀八十年代就青春不再。

九十年代以後，卡拉OK逐漸流行，這股洪流沒有誰能夠抗拒。一大班人聚會常會有齊唱卡拉OK的節目，無可避免要應酬一下。因為對那時最流行的歌曲泰半沒有認識，只可以拿七十年代前學的舊歌老歌充數，應付著使用。

小朋友或會驚問：「你常唱卡拉OK嗎？」

對曰：「非也！」

只是小時候一邊聽錄音帶或電台電視廣播，一邊跟著唱而已。偶然到卡拉OK打發時間，還可以拿出「櫃底」的舊歌來。畢竟記心尚算不俗，音樂旋律一起，腦袋中投閒置散多時的歌詞又泉湧而出。

那個年頭花了不少時間聽曲、唱曲、背曲，並無考試價值，但是也等於讀了不少優秀的中英韻文，後來不知不覺英語和國語都流俐多了。這也算是「樂教」之功吧。

《禮記·經解》：「入其國，其教可知也。其為人也，溫柔敦厚，《詩》教也；疏通知遠，《書》教也；廣博易良，《樂》教也；絜靜精微，《易》教也；恭儉莊敬，《禮》教也；屬辭比事，《春秋》教也。」

儒門《六經》，唯《樂經》失傳，但是中國古代音樂教育仍然世代相傳，「音樂能夠陶冶性情」這句話是誰都耳熟能詳。儒家先賢早已指出樂教令人「廣博易良」，即是學識淵博、胸懷寬廣、待人平易，心地善良。

當然，樂教還得要看是甚麼形式的音樂旋律和用何種樂器演奏。曾經在報上的小專欄談及搖滾樂（Rock and roll，譯又「樂與怒」），我的感受是這個曲種怒意和怨氣太重，而我們的世界並不似有這麼多的不平事要不停地不平鳴。有一位熱心於搖滾樂的音樂人發電郵給我，認為我應該多聽、多了解云云。不過音量超重的低音（bass）其實很可以傷害身體，小時候聽這類搖滾樂，會有輕微反胃的感覺，倒是親身經歷、並無誇大。

小時候跟著唱的流行曲，最先是唱國語時代曲。

那個年頭香港的粵語時代曲雖然亦流行，不過地位遠

不及國語時代曲，例如電視台的粵語電視劇，就竟然選用國語歌作為主題曲！

到了一九七四年仙杜拉（1947-）唱紅了粵語電視劇主題曲《啼笑因緣》，扭轉了香港流行樂壇的走勢。筆者之後還學唱過許多頗受歡迎的粵語流行曲。仙杜拉本名梁玉姬，是中英混血兒，六十代本是唱英文歌為主，看來廣府話並不純熟流俐。近年唱法走了樣，不再是粵語流行曲的風味，那是後話了。這首《啼笑因緣》由顧嘉煇（1933-）作曲，葉紹德（1930-2009）填詞。顧嘉煇是香港流行曲壇的重要作曲家，常為電影電視創作主題曲，其姊顧媚（1929-）是著名演員、歌手、畫家，外號「小雲雀」。葉紹德則是著名粵劇編劇家、粵曲填詞人。

差不多同時期還有許冠傑（1948-）和麗莎（1951-）的作品，在香港唱紅到街知巷聞。

那個年頭我還有聽英文歌，後來因為聽粵語時代曲而再轉為聽粵曲，其實香港粵劇界曾經為香港電影和粵語時代曲提供大量人材，早期的粵語時代曲歌手，差不多全都受個粵劇訓練。

九十年代以後本地的廣東歌，則是潘國森是越來越不能接受。音樂普遍難聽，唱詞則多不知所云。新一代的歌

7

手基本功欠奉，高音上不去，又經常走音或忘記歌詞。當中許多人似乎唱得非常吃力，還要唱到面容扭曲才算投入了感情，倒好像是臨終之前，要用盡最後一口氣唱完這一首歌。因為音樂和唱詞不配合，唱者又咬字不清，如果在電視節目收看，沒有字幕就根本聽不到在唱甚麼東東。

然後主要聽粵曲，直至近年，則國粵語時代曲、歐西流行曲倒是在有了Youtube之後重拾興趣，都是聽舊歌為主，也沒有特別喜歡誰的作品。

後來就是偶然碰上蔡幸娟小姐在《台灣望春風》的演出，知道她是首席的「小鄧麗君」。現在聽國語時代曲，毫無疑問就是最喜歡娟姐的歌，也有聽聽其他前輩歌后的名曲，主要都是為了要拿來與娟姐比較。

所謂「文無第一、武無第二」，鬥歌不似動武，動武最終必定可以分出勝負，不過拳腳無眼，或會傷亡。聽歌要品評甲乙屬於文事，誰都可以依據個人喜好暢談己見，沒有客觀標準可言。

自上世紀三十年代以來，國語時代曲壇歌后輩出，論影響力沒有人及得鄧麗君。但是曲藝同級的唱家，少說也有好幾十位。論到聲色藝的有機組合，潘國森個人認為還

8

是娟姐最高。如此而已。

翻查資料才知道，其實娟姐唱紅屬於自己首唱的代表作有許多，出版了超過五十種專輯，當中專門收錄舊歌只佔幾張，其餘多是為娟姐度身訂造的國語歌，還有台語歌（台灣地區稱閩南語為台語）。

娟姐經常獻唱鄧麗君的歌，原來有兩大原因。

第一，鄧麗君成名之後較少回到台灣公開表演，電視台和音樂會的製作單位要安排歌手演唱鄧麗君唱紅的歌，首選就是娟姐；第二，到了後來鄧麗君英年早逝，懷念她的音樂會都儘量請娟姐擔任主要嘉賓。至於經常現場唱舊歌，或是需要請能唱舊歌的歌手時，娟姐也總是排在最前的目標人物。娟姐不單止傳承鄧麗君的歌，也了傳承其他國語時代曲壇的歌后級前輩的首本成名作，每次翻唱都能與原唱者並駕齊驅。

潘國森不算是歌迷，但也不得不對娟姐的藝術成就崇敬拜服。

曾經在報上專欄寫了些談論娟姐的雜文，這回打算撰寫此書，主要是為了「臉書」上有「娟迷」說了句潘國森也應要寫一本書。既有人點了「唱」，如果不拿點本領出

來，潘某人以後還怎麼在江湖上混得下去？

另外，海內外「娟迷」、「娟友」每年為娟姐慶生成了定例。因為「娟友」都特別熱情，送禮太多，娟姐明令以後不收。此事難不倒潘國森，以此書作為生日禮物，娟姐就沒有不收的理由吧！

最後要感謝王可興先生，他幫忙核實了不少娟姐從藝生涯的資料；還有日本的岡部敏昭先生，他提供了許多娟姐獻唱時的近照；再有「香港蔡幸娟歌迷會」的朋友，讓我得以參加「幸福共嬋娟──蔡幸娟國際歌迷慶生會」。

最要感謝的，當然是當代著名國語時代曲演唱家蔡幸娟小姐，因為她的原故，我方才得以重新投入國語時代曲的音樂世界，並催生了本書。

是為序。

潘國森

二零一七年歲在丁酉仲冬之月

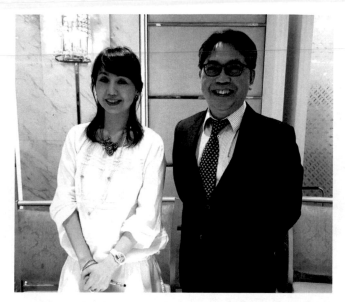

二零一七年著名演唱家蔡幸娟小姐與作者合影

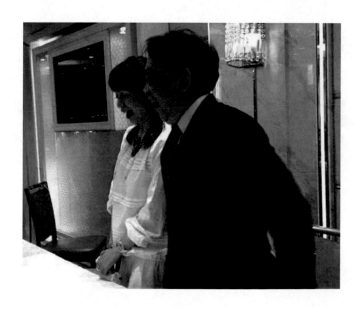

甚麼事讓娟姐和作者的笑容這麼的一致？

二零一七年七月娟姐（正中白衣者）親臨香港與歌迷朋友聚餐，前排右三為作者

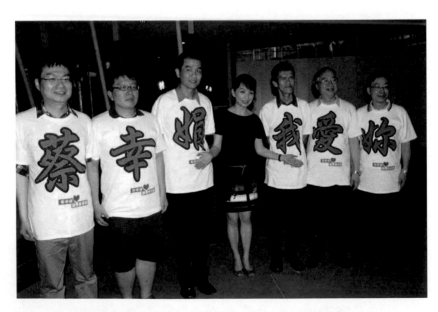

二零一三年娟姐在新加坡演出時與打氣團隊合照

第一章　擁護娟姐宣言

擁護娟姐宣言之一：呼籲成立「新中國歌后蔡幸娟後援會」

近日在youtube留連，重新「發現」娟姐蔡幸娟。

事緣有娟姐粉絲陸續將2005至2008年《台灣望春風》的片段上載，一眾娟姐的忠實粉絲咸認為「小小鄧」（鄧麗君是小鄧，「小鄧麗君」自然是小小鄧了）的稱號實在太委屈了娟姐。

因此潘老頭攪盡了腦汁，要給娟姐上一個洽如其分的「尊號」，暫定為「新中國歌后」，並呼籲成立相關的網絡「後援會」，潘老頭乘機自任「臨時召集人」。

「新中國歌后」的句讀，不是「新中國」加「歌后」，乃是「新」加「中國歌后」。「新中國」是「赤色中國」的別號，文化上並非中華道統。已故張露姐姐有「中國歌后」之稱，所以娟姐便是「新」了。當然「新中國歌后」的尊號，是潘老頭拋磚引玉，假如網絡「後援會」能夠成立，上甚麼尊號可以再斟酌，不過「中國歌后」四字改不了。

當「中國歌后」的必要條件，是能唱「國語時代曲」，因為這類歌覆蓋面最廣。其他曲種勝過娟姐，也不

能當上「中國歌后」。

「國語時代曲」可以溯源到上世紀三十年代，因為電影、電台廣播、錄音唱片逐漸普及，有了留聲設備，才可以推廣到九州每個角落。五十年代以後，大陸再無現代意義的國語時代曲，直到小鄧「反攻大陸」為止。

正如娟姐自白，並無刻意學小鄧，只是聲有點似。小鄧迷盼望娟姐能傳承小鄧的曲藝，但娟姐對中國國語時代曲的貢獻不止於此。單從《台灣望春風》的網絡片段，可見娟姐簡直是集二十世紀中國國語時代曲女唱家的大成。娟姐每次翻唱三十年代以降、至七十年代各名家的首本曲，都不遜於原唱者（有娟姐粉絲謂皆勝原唱，但娟姐向來謙退，還是說「不遜」的好，也免得娟姐尷尬）。周璇、李香蘭、吳鶯音、白光、姚莉……（名單極長、不能盡錄），因此娟姐不單止肩負傳承小鄧曲藝的責任，簡直是傳揚二十世紀中國國語時代曲的不二之選。

可借陳世驤評小查詩人小說的評語一用：「今世猶只見此一人也！」

娟姐的歌有多好？下回分解。

原載《潘國森部落：挑金庸骨頭》2011年11月26日

後記：

　　「娟姐」早有多個封號，包括：「東方雲雀」、「東方女孩」、「中國娃娃」、「小調歌后」等。

　　《台灣望春風》，台灣八大電視的一個歌唱節目，二零零五年至二零零八年播出，主持人為蔡幸娟、鄭進一，該節目曾三度獲得「金鐘獎」的「最佳歌唱綜藝節目獎」。

　　潘老頭，是筆者鬧著玩的「網絡外號」，千禧年之後，多了到互聯網上留連，許多金庸小說迷都比我年輕了一大截，就呼喚我為「潘老頭」，我亦學韋小寶自稱「我老人家」。

　　鄧麗君（1953-1995），本名鄧麗筠，祖籍河北大名，生於台灣雲林。二十世紀下半葉中國最重要的國語時代曲演唱家。鄧父為軍人，國共內戰後隨軍遷台，鄧麗君長期致力於慰問官兵的演出，有「軍中情人」之稱。上世紀七十年代，重新將國語時代曲帶回中國大陸，對數以億計的中國歌迷影響最大。時人普遍認同，那個年代基本上神州大地「所有人都在聽鄧麗君」。

　　張露（1932-2009），本名張秀英，江蘇蘇州人。有「中國歌后」美譽，活躍於上世紀四十至七十年代。

陳世驤（1922-1971），字子龍，號石湘，河北灤縣人。著名旅美學者，卻以兩封評論《天龍八部》書信較為人所知。

「小查詩人」，指二十世紀中國偉大小說家查良鏞（1924-，筆名金庸），此稱號為筆者首創，以創先肯定金庸做格律詩詞的功力。

「潘國森部落：挑金庸骨頭」網址：http://blog.ylib.com/samkspoon。

結果潘國森當然沒有當上甚麼「後援會臨時召集人」，因為早已「山頭林立」。不過，倒是因為這幾篇短文，有緣結識香港和台灣兩地的忠實「娟迷」（後來娟姐正名為「娟友」，蔡幸娟的朋友之意），那是後話了。

國森補記，二零一七年

擁護娟姐宣言之二：淺論「新中國歌后」蔡幸娟的聲

看官或會問：潘老頭憑甚麼要奉娟姐為「新中國歌后」？

列位稍安無躁。

須知潘老頭作文向來膽子少，有一分證據，方才敢講一分說話，而且樂評藝評主觀成分頗高，下結論更要謹慎也。

今回先談聲。

娟姐有「中國雲雀」之譽，聲底有點似小鄧，所以小鄧迷經常公開請求娟姐傳承小鄧的曲藝，娟姐亦欣然允諾。有點似馬春花要見她的康哥福康安，胡斐能到那裡找？只好請陳總舵主來頂包！

娟姐多唱舊歌，不唱那些如狼嗥蟬躁的貨色。三十年代到七十年代眾前輩的歌大多能唱，每唱亦必不遜於原唱，在國語時代曲壇堪稱一絕，有如小查詩人筆下「一人身兼少林七十二門絕技」之妙。

當然「文無第一、武無第二」，娟姐不可能都勝過幾十位前輩名家。娟姐沒有刻意模仿小鄧，重唱經典名曲也

一律用自己的唱法，這正是她聰明之處。例如唱潘秀瓊姐姐的《情人的眼淚》，娟姐的低音不及前輩，就用另一個風格來唱，突出自己的優點，就能與前輩並駕齊驅。

娟姐十四歲出道，初期運腔尚未穩定，但已唱出傳統國語時代曲的味道，借用小查詩人的名句，是：「弱冠前與群雄爭鋒。」《台灣望春風》時期的演出，則是：「四十歲後，不滯於物，草木竹石皆可為劍。」

娟姐的唱工，若從專門聲樂角度研判，未必完美無暇。但是歌詠除了吐字發聲以外，更重感情之抒發，一字一句都融入曲中情意。娟姐的曲藝，總結了二十世紀中國國語時代曲女唱家的精粹。

「中國歌后」之號，捨娟姐其誰？

此下將淺論娟姐的色，下回分解。

原載《潘國森部落：挑金庸骨頭》2011年11月27日

後記：

馬春花，金庸小說《飛狐外傳》配角，小說中被清室重臣福康安始亂終棄，臨死前渴望再見福康安一面。主角胡斐請紅花會總舵主陳家洛假冒福康安，讓馬春花能見

「福公子」最後一面。小說原著以福康安為乾隆帝私生子，陳家洛則是乾隆帝親弟，故陳家洛與福康安有血緣關係而外貌相似。

「弱冠前與群雄爭鋒」、「四十歲後，不滯於物，草木竹石皆可為劍」都是金庸小說《神鵰俠侶》描述從沒有出過場的「劍魔」獨孤求敗劍術的不同境界。弱冠，指古代貴族男子二十而冠的成年禮，到達這個年齡就可以開始戴帽。女子則十五而笄，可以簪髮和嫁人，娟姐十四歲正式出道唱歌，虛齡則可以算十五，是「及笄而歌」了。

國森補記，二零一七年

擁護娟姐宣言之三：淺論「新中國歌后」蔡幸娟 的色

舞臺演唱家要講求聲色藝全，舊時代沒有錄音錄影技術，演藝家的絕技，只靠騷人墨客文字描述，百不得一。後來有了攝影，只留硬照，有影無聲。

最早期的國語時代曲，除了作為電影主題曲時有聲有影之外，就是以唱片形式供樂迷享用。這樣的欣賞就只限於聆聽唱家的歌聲。電影普及之後，又有電視，現場獻唱也多了錄影，觀眾對演唱家的要求，又回到聲色藝三者有機結合的舊規。

所謂各花入各眼，審美眼光因人而異。娟姐不是穠艷，乃是小家碧玉的形象，既大方、亦活潑，相反相成。論其顏色，則五官端正、三停勻稱，再加一雙會說話的靈動大眼睛，若廁身三十年代至七十年代國語時代曲壇一眾頂尖女唱家之間，當屬上上之選。

初出道時是鄰家女孩的清純形象，有一個虎牙，「哈日族」和「日本友人」的至愛。娃娃當了媽媽之後，越散發出中國婦女的優雅風緻，其溫柔，一如小查詩人詠阿碧，是「十二分的溫柔」，「滿臉都是溫柔，滿身盡是秀

氣」。有粉絲在youtube如此稱譽:「個人認為娟姐整個人都很美,聲線、樣貌、儀態、打扮、談吐、性格、家庭觀念都好像十分完美。」

潘老頭只在youtube得睹芝顏,片段解像不高,加上老人家老眼日漸昏花,所見未必全真。娟姐通常是胸以下膝蓋以上都密實(2003年露全背的肉照例外),到了《台灣望春風》時期,其香肩、玉臂、粉頸都仍嬌柔白嫩如季女。

如果單以「聲」一項未能穩登「新中國歌后」寶座,則「聲」再加「色」,捨娟姐其誰?

此下將淺論娟姐的藝,下回分解。

原載《潘國森部落:挑金庸骨頭》2011年11月28日

後記:

阿碧,金庸小說《天龍八部》配角,姑蘇慕容家侍婢。名為婢女,實如養女,住處名「琴韻小築」。逍遙派康廣陵之弟子,比主角虛竹低了兩輩。

二零零三年,娟姐發表了裸露全背的玉照,據云曾經許諾唱片突破某個銷量就露背。娟姐中學時學過服裝設

計，早年登台衣著「密實」，《台灣望春風》時代，短裙、低胸、露肩的衣服反而多了。

國森補記，二零一七年

擁護娟姐宣言之四：淺論「新中國歌后」蔡幸娟的藝

曲藝主要在聲，聲色藝中的藝，就涵蓋台風、體態等等。

從娟姐的舞台演藝可見，是個熱愛音樂的唱家。看娟姐在《台灣望春風》時期的表演，唱甚麼歌都全情投入，七情上面，而柔和的目光不時投向四周的觀眾，讓觀眾感覺到娟姐每句都是為你而唱。

再說舞姿。不論甚麼類型的歌，娟姐都能按音樂旋律款擺柳腰，舉手投足都說不出的優美，配合快歌時又活潑跳脫，青春可愛。

還有做手設計等身體語言也極講究。一絲不苟，有中國傳統地方戲曲的韻味，又能配合曲中情意。娟姐此一絕活，可以用來做幼兒教育唱遊課的教材。

只是潘老頭國語不靈光，不知娟姐的發音是否完美標準，若皆準繩，則娟姐的歌還可以拿來輔助國語教育。

又有跟合唱搭檔的呼應，娟者不論跟男歌手還是女歌手合作，都會全心照應，緊密配合，更從不故意突出自己。因此，不論誰跟娟姐合唱，都必有超水準演出。

　　如果「聲」加「色」都未夠讓娟姐脫穎而出，那麼可以再加「藝」這一項。自三十年代到今天，有那一位國語時代曲女唱家在聲、色、藝三者有機結合可以勝得過娟姐？

　　「中國歌后」捨娟姐其誰？

　　　　原載《潘國森部落：挑金庸骨頭》2011年11月29日

擁護娟姐宣言之五：小結

「李廣不侯緣數奇」，假如一個藝術家的歷史地位，跟其實際成績和貢獻不成比例，那就是知音人的過失。

比如說梁羽生吧，不少「擁梁派」不甘心小查詩人的地位遠勝梁羽生，但是梁迷又寫不出叫人口服心服的書評，那就只好怪梁羽生的知音人不長進了。

很多娟姐的粉絲都為娟姐抱不平，認為她已經超越小鄧。既然如此，何不用公正客觀的態度，言必有據的筆法，品評娟姐的藝術成就？

潘老頭雖然喜歡粵語歌多過國語歌，但是要選一位二十世紀以降的中國歌后，還是只能在國語時代曲壇中搜求，捨娟姐其誰？

吾老矣！無能為也矣！

不過向來好評論是非，也不怕惹人討厭，就來牽個頭。其餘就要各位年輕娟迷努力，否則怎能報答娟姐帶給大家的視聽之娛？

原載《潘國森部落：挑金庸骨頭》2011年11月30日

後記：

　　盛唐大詩人王維（約692-761）《老將行》有云：「衛青不敗由天幸，李廣無功緣數奇。」南宋劉克莊（1187-1269）《沁園春·夢孚若》有云：「使李將軍，遇高皇帝，萬戶侯何足道哉！」潘老頭記憶力衰退，將兩事混而為一，掉錯了書袋作「李廣不侯緣數奇」。牽扯到飛將軍李廣，亦屬比喻不倫。

　　梁羽生（1924-2009），本名陳文統，廣西蒙山人，香港著名武俠小說家，常與金庸齊名。

　　娟姐自有「中國娃娃」、「東方女孩」、「東方雲雀」、「小鄧麗君」、「小調歌后」等雅號，不必多所競爭。

　　　　　　　　　　　　　國森補記，二零一七年

第二章　琴台賦詠

歌后殿軍蔡幸娟

　　寫雜文題目不宜過長，這回只好縮龍成寸。先解題。

　　蔡幸娟小姐，台南人，當代國語時代曲演唱名家，從藝逾三十年，有「小鄧麗君」、「中國娃娃」、「東方女孩」、「東方雲雀」等美譽。

　　「殿軍」俗作比賽第四名的稱呼。一般競技比賽只頭三名設獎，後來有些比賽連第四名也有獎，冠、亞、季軍之外，要給第四名也弄過好聽的叫法，便找了「殿軍」來充數。

　　本文的「殿軍」不用此俗義。

　　「殿」作形容詞解作「最後」。古代官員定期考績，做官做得最好的一級叫「最」，可以升級或獲賞；最差的叫「殿」，可能要革職查辦。當殿與最並舉，殿字取其貶義。行軍時走在最後也叫「殿後」，負責殿後的部隊就是「殿軍」。大軍退走時，殿軍的掩護作用尤為吃緊，經常要負責抵禦追擊的敵軍，所以殿軍每每是軍中的皇牌。

　　「殿軍」另一個用法，是指某個時期、某個領域裡面出現最後一個重要人物，此人之後，餘子皆不足論。當代中國語言學家王力教授就曾譽清末民初大儒章炳麟（即章

太炎）為「清代樸學的殿軍」。

本文的「殿軍」採用此義。

本文的「歌后」是省文，筆者的用意是指「國語時代曲」的「歌后」。國語時代曲起源於上世紀二十年代，三十年代英才輩出，四十年代有七大歌星，清一色是女將，包括龔秋霞、周璇、白虹、李香蘭（山口淑子）、白光、吳鶯音、姚莉。中華人民共和國成立之後，國語時代曲只在台灣、香港和海外風行。到了八十年代，鄧麗君才重新把舊日的國語時代曲帶回神州大地，直到今天大中華圈刻意模仿鄧麗君的歌手仍數不勝數。

娟姐是「小鄧麗君」，莊奴先生多次為鄧麗君的曲填詞，他認為蔡幸娟是「小鄧麗君」的首選。娟姐自言沒有刻意學「小鄧」，只是聲音有點似。平心而論，娟姐的曲藝絕對可與「小鄧」並駕齊驅而風格不同、歌路更廣。娟姐除了自己的首本名曲之外，也翻唱差不多所有著名前輩的首本，演唱周璇、李香蘭、白光、吳鶯音、姚莉的傑作都不遜於原唱而有自己的獨特韻味與境界。筆者聽得不多，未知娟姐有沒有唱過龔秋霞和白虹的名曲，不過五十、六十、七十年代港、台、新加坡眾多歌后級前輩的作品，娟姐都能唱出第一流的水準。

　　中國幅員廣闊，方言多、劇種多，只有國語時代曲的覆蓋面最廣，東至台北、西至拉薩、南至海口、北至哈爾濱，再加南洋諸島，歐美非澳諸大洲，都有人懂得欣賞。任何人要當中國歌后，必當能唱好國語時代曲。

　　筆者認為娟姐是「殿軍」有兩個原因。一是新一代的歌手大多不務正業，歌還未有唱好就跑去演戲，不夠專注，而且沒有娟姐、小鄧和各時期眾前輩等不斷現場獻唱的鍛煉。等而下之，全靠科技幫助，灌錄唱片也是一句句的接駁起來，甚至連歌詞都記不住！一是近年作曲人和填詞人大多缺乏中國傳統文化的素養，音樂沒有中國味道，曲詞也因古文功底薄弱而言之無物。時代的巨輪終究不可抗拒，蔡幸娟將會是國語時代曲歌后的殿軍，猶如中國末代狀元劉春霖的名句：「第一人中最後人。」

原載香港《文匯報》2012年1月30日

後記：

　　《漢書 · 丙吉傳》：「歲竟丞相課其殿最，奏行賞罰而已。」丙吉（？-前55），西漢名相，「課」是考核，「課其殿最」，就是考核官員的工作得失，「最」是優

等,「殿」是劣等,最得賞而殿收罰。

章太炎(1869-1936),名炳麟,浙江餘杭人,思想家,革命家,國學大師。章太炎有兩個非常煊赫的稱號,即「民國先驅」和「學界泰斗」,又被視作乾嘉漢學的殿軍,同時也是近代新學術的開創者。乾嘉漢學,指清中葉乾隆(1736-1795)、嘉慶(1796-1820)兩朝達至頂峰的考據學(又稱樸學),章太炎被視為這個學派的「殿軍」,意指他是最後一位考據大師了。這不是說章太炎之後中國再無考據專家,只是後人的學風已有演變。仿此,借「殿軍」形容娟姐的曲藝,也不是說娟姐之後再無頂尖歌手,只是說她是「國語時代曲」這個曲種的最後一位歌后級人物。

王力(1900-1986),字了一,廣西博白人,當代中國漢語語言學的權威專家。

冠,本義是帽子。作為動詞用是戴帽,作為形容詞則引伸為第一。現代以冠軍為第一名,本此。

亞,是「次於」。亞軍就是次於冠軍的第二名。

季就有多解,以伯仲叔季作為兄弟間的排行,伯是老大、仲是老二、叔是老三、季是老四。但是以孟仲季的排法,季就是第三名。《禮記·月令》將春夏秋冬四時都分

為孟、仲、季三個月。春天就有孟春、仲春和季春,夏、秋、冬亦然。

時俗以殿軍為第四名,是語言學中約定俗成的辦法,已經為大眾接受。

劉春霖（1872-1942）,河間肅寧人,光緒三十年（一九零四）甲辰恩科狀元,下一年清廷宣佈廢除科舉制,故此劉春霖就是中國千年科舉史上最後一位狀元。

莊奴（1921-2016）,本名王景曦,台灣著名國語時代曲填詞人,北京出生,一九四九年赴台灣。創作五十年,作品三千首。對蔡幸娟的評語是:「我聽過好多好多『小鄧麗君』,坦白的說在台灣,在各地,除去蔡幸娟之外,沒有作第二人選。」

國森補記,二零一七

為娟姐策劃專輯

近日，互聯網上較少有蔡幸娟娟姐「成熟期」後的演唱錄像片段上載。這個「成熟期」是我杜撰的。大抵娟姐的唱工曲藝，有點似小查詩人金庸筆下的獨孤求敗，「四十以後，不滯於物」。二零零五年主持《台灣望春風》以後，我認為是「成熟期」。不過有其他知音人說娟姐仍在不斷進步，現在的功力又更上一層樓。

沒有新片可看，倒不如為娟姐策劃一個專輯，拋磚引玉，如果我的想法不夠水準，或可刺激其他同道思考。娟姐是二十世紀中國國語時代曲的殿軍（指最後一支勁旅，不是俗說的第四名），那麼她下一個專輯應該總結二十世紀最傑出女唱家的成就，這些第一流水準前輩名家的首本曲十之八九娟姐都公開翻唱過。

二十世紀最受歡迎的國語時代曲女唱家當然首推鄧麗君，娟姐的聲底跟小鄧有點似，更是「小鄧麗君」的不二之選。小鄧過世之後，她歌迷會的忠實擁躉不止一次點名要求娟姐協助傳承小鄧的演唱藝術，娟姐亦欣然允諾。周璇卻是開風氣的第一人。因為幾十年來的歌后人數太多，所以我認為除了周鄧兩位之外，其餘前輩的歌就只限選一

首。娟姐本人的歌也只限一首，以示謙退。

周璇的《夜上海》、《何日君再來》、《天涯歌女》三首都是上上之選。鄧麗君有那幾首純屬於她本人的首本曲？這個可以由「小小鄧」娟姐自選。

四十年代上海有七大歌星，周璇居首。其餘六位，娟姐翻唱過而不遜原唱的至少有：龔秋霞《秋水依人》、李香蘭《夜來香》、姚莉《蘇州河邊》（可改為獨唱）、白光《魂縈舊夢》、吳鶯音《岷江夜曲》，至於白虹，因我不是資深聽眾，不知娟姐唱過那首。

稍後期一點的如張露《小小羊兒要回家》、李麗華《天上人間》、鄧白英《月兒彎彎照九洲》。其他以香港為基地的如崔萍《南屏晚鐘》或《今宵多珍重》、蓓蕾《歡樂今宵》、劉韻《知道不知道》、葛蘭《人生何處不相逢》、葉楓《神秘女郎》。靜婷當然不能遺留，娟姐好像沒有怎麼唱過靜婷的歌，黃梅調除外。還有顧大姐顧媚（顧嘉煇之姐）、六嬸方逸華（邵六叔之妻）。至於我「本家」潘秀瓊，娟姐最喜歡《小親親》，唱出不同的味道。

以台灣為基地的前輩，紫薇《回想曲》、美黛《意難忘》，尤雅《往事只能回味》是必然選擇。至於鳳飛飛、

姚蘇蓉、楊燕等等，因為我「有幸聞娟」的資歷太淺，所以想不出來，似乎歌路有點不同。

　　這個清單可能掛一漏萬，要選當以我初擬名單那個級數的人物才能夠入圍，娟姐出道以後的平輩後輩都不選。男唱家不選，一來娟姐不擅唱男聲，二來二十世紀國語時代曲亦女勝於男。

　　我曾在本欄發表過一篇「主角詞家換唱家」。古代「流行曲壇」只填詞人留名，音樂家和演唱家都難留雪泥鴻爪，現代則以唱家居首，因此我「策劃」這個專輯也是以唱家單位。

　　希望娟姐聽取我的淺見，不要像吾友「小查詩人」那樣不納忠言。傳承小鄧曲藝是娟姐的責任，總結二十世紀國語時代曲也是「捨娟其誰」？當世再找不到第二個人了！

<div align="right">原載香港《文匯報》2012年10月15日</div>

後記：

　　本文作意，只是據個人粗淺的認知，談談娟姐自出道以來翻唱過那些歌后級前輩的首本名曲，也不是一定要重

灌唱片。這一張傳唱名曲曲目的清單,不知有沒有缺少了那些名曲,已包羅不同風格的國語時代曲傑作,僅僅一張清單也足以教娟迷和愛好國語時代曲的聽眾觀眾敬服。

國森補記,二零一七年

三旬巧藝詠鈞天

人生常會有出人意料的事，最近就做了一件。認識潘國森的人都感到難以置信，就是潘老人家居然跑去參加了歌迷為歌星開的慶生會！慶生者，慶祝生日之謂也。

家兄問：「蔡幸娟？唱了很多年，年紀都不輕了吧？吾弟何以至此？」

我道：「比令弟我年輕得多。」

潘兄呆了半晌：「哈哈！失敬！失敬！真服了你！這在我家實是破天荒，你眾姪甥不幹的事你也幹了！厲害厲害！」

潘弟：「這回名義上是為了去跟發行商介紹《中華非物質文化叢書》和《金庸學研究叢書》的出版計劃和宣傳事宜，其實主要為生日會。」

潘兄：「這是假公濟私了。」

潘弟：「非也，是自費旅行，再送無償加班，實是出版社佔了我總編輯的便宜。」

潘兄搖頭道：「這把年紀才當歌迷！」

潘弟：「吾兄誤會了。令弟我不是歌迷，亦沒有迷。我連『蔡幸娟香港歌迷會』也不參加，只是入了『蔡幸娟

國際後援會』。」

潘兄：「這還有分別嗎？」

潘弟：「分別可大了。歌迷主要在一個迷字，後援卻是幹實事的。」

潘兄：「嘖！嘖！你現在還未算迷？我看你已經有點不正常。」

潘弟：「未算，我全程都頭腦非常清醒。有歌迷說『不枉此生』，更厲害的是『死而無憾』。真是小巫見大巫了。」

潘兄：「唉！拜託你不要到了這把年紀才迷歌星迷到『黐線』！」

家兄既聽不下去，只好就此打住。

為弟幾時迷了？

慶生會非常成功，娟姐說以後每年都要起碼聚一次。其實不止於此，娟姐五月會到新加坡獻藝，港娟會和後援會已經密鑼緊鼓的籌備下一次「追星活動」。港娟會會長金耳兄問我明年的慶生會是否出席。我這回「勞師動眾」，只為親手送上賀聯，如果年年都送，一來怕寫不出，二來也怕太打擾了。而且我屬後援會而不屬歌迷會，後援只需幹實事，歌迷則要時時上陣吶喊助威。

這幅聯請了教我寫詩的大師父和催逼我學填詞的二師父指正，數易其稿，大師父吩咐賀聯要講究，不可失禮。礙於才疏，只算沒有失對失律就是。曰：

幸福嬌娃，千曲仙音傳四海
娟妍歌后，三旬巧藝詠鈞天

將娟姐芳名兩字嵌在上下聯第一字，是為鶴頂格。原來幸字不好配詞，只能選用差不多唯一可行的「幸福」，娟姐其中一個外號是「中國娃娃」，又有「小調歌后」的美譽，上下聯首四字用此。娟姐從藝超過三十年，灌錄過大量唱片，自己的首本名曲和重唱前輩作品而達一流水準的，數目過千。名滿四海，曲藝有如上界鈞天的仙音。

娟姐不是一般的歌星、歌后，我寧願稱她為「演唱家」。娟姐說計劃三年後在台北「小巨蛋」開演唱會，小巨蛋正名是台北市立多功能體育館。潘國森不是歌迷，只做後援，起碼要向娟姐討兩件差事。

討甚麼差？下回分解。

原載香港《文匯報》2013年3月25日

後記：

　　鈞天，九天之一。古人將我們頭頂上的天空分為九部分，鈞天在天的中央。鈞天是傳說中天帝的居所，後世泛指天空。

國森補記，二零一七

方言指導與文宣

中國娃娃蔡幸娟在她的慶生會宣佈計劃三年內在台北小巨蛋開演唱會，又問來自各地的歌迷喜歡她屆時唱些甚麼歌。

以本人淺見，當然以國語時代曲為主，應佔六成以上，娟姐自己的首本曲如《夏之旅》、《中國娃娃》、《東方女孩》、《問情》等等都要唱，小鄧鄧麗君的歌也要多唱。皆因全球各地不少君迷都一再要求娟姐唱君曲，娟姐亦多次允諾傳承小鄧的歌。至於上世紀三十年代以降歌后級的人物少說也有幾十個，娟姐自有「心水」。但是周璇名曲必須唱些，因為金嗓子始終算是鼻祖。黃梅調也要唱一小段，這樣才算全面。

台語歌要唱三成，雖然我不懂得欣賞，但是南部的鄉親父老多年來非常支持娟姐，這回久休數年復出，當然要特別報答老鄉。日語歌、英語歌、客家語歌也要唱些。

當然最好也唱廣東歌。娟姐曾唱過電視劇《楊貴妃》的主題曲，有國語、粵語兩個版本，為此娟姐在新加坡、馬來亞一帶有「小貴妃」的稱號。不過娟姐說唱這首粵語《楊貴妃》時很不容易，似乎成為唱粵語歌的不快經歷。

這曲其實先天不足，就算由娟姐來唱也不能起死回生。

這一回慶生會安排了每位參與者都有跟娟姐交談的時間，我除了送上禮物之外，乘機告訴娟姐當年那首粵語《楊貴妃》的旋律不是粵曲小調的味道，而且歌詞填得很差勁，根本是外行人不合格的貨色。再乘機毛遂自薦，說如果娟姐要學粵語，有用得著本人之處，可以隨時吩咐也。

潘國森要向娟姐討的差事，不收分文。第一件就是擔任演唱會的「方言指導」。我是廣府話保育協會會長，資格絕無問題。而且先前設計了一個速成課程，幾個小時內就把廣府話的聲音全部練習了。還有又放了《千字文》、《三字經》等蒙學經典的粵讀上網，娟姐大可以上網先行自學。如果要面授，我已報名申請加入「蔡幸娟國際後援會」，不是「歌迷」，這個當然赴湯蹈火、奮勇向前了。其實娟姐於粵語能聽能講，要學唱幾首合適的好歌，理應易如反掌。

選擇可多得很，如果求省事，就唱小鄧鄧麗君的《忘記他》，這首歌由鬼才黃霑作曲填詞，雖然不是粵曲小調的正宗，但是比起那首《楊貴妃》優勝得太多了。娟姐既是「九州宇內首席小鄧麗君」，一定能夠將小鄧的歌唱

好。

第二件差事，當然是演唱會場刊的編校，與及處理其他相關宣傳文案。潘國森要討這個差。現時互聯網很方便，作者編者不必見面，甚至不必交談，一切憑電郵通訊，就可以完成任務。

照說娟姐要開演唱會，這些事情總得有人做，我討這兩件差事還算有幾分把握。

原載香港《文匯報》2013年4月1日

後記：

一九八六年台灣中華電視（簡稱華視）的電視劇《楊貴妃》，由香港演員馮寶寶（1954-）、宗華（原名鄒宗志，1944-）主演，分飾楊貴妃與唐玄宗。該劇主題曲有國、粵語版，都由娟姐主唱。

國森補記，二零一七

幸娟才藝誰堪比

有網友問：「金庸小說裡的人物，娟姐會是像那一位？」

娟姐者，中國國語時代曲壇出類拔萃女演唱家蔡幸娟小姐是也。

這個問題以前在網上談過，先前見過娟姐本人，可以重新整理一下我的觀點。娟姐給我的印象是聰明活潑、開朗感性。她愛笑，也愛說笑，仍保留一顆赤子之心，亦有君子之風。《論語》有云：「君子成人之美。」

若將國語時代曲壇與金庸筆下的武林類比，則娟姐有兩處似《神鵰俠侶》從未正式出處的劍魔獨孤求敗，一是「弱冠前與群雄爭鋒」，二是「四十歲後，不滯於物，草木竹石皆可為劍。」古代男子二十而冠，弱冠指二十歲，娟姐十四歲灌錄第一張個人唱片，唱工已臻上乘；四十歲後更曲藝大熟。

娟姐從藝三十餘年，於上世紀三十年代以降國語時代曲壇諸前輩的名曲皆能傳唱，亦必能並駕齊驅。一如小查人詩人筆下諸位於天下各門各派武學無所不窺之奇士。那就可以說集《倚天屠龍記》明教逍遙二仙、《鹿鼎記》少

林派澄觀老禪師和《天龍八部》曼陀公主神仙姊姊王語嫣於一身。

其歌喉婉轉，醉人心魂，又似《鹿鼎記》的陳姑娘與《白馬嘯西風》的女主角天鈴鳥李文秀。娟姐唱的歌能安心寧神、養氣活血、疏肝通絡、除煩解鬱，主治頭昏腦脹、胸悶腹滯，於七情內傷療效尤著，遠勝藥石，全無副作用。似《笑傲江湖》日月教任大小姐之琴韻，似恆山派儀琳師父之咒音。

說到陳圓圓，因娟姐的緣故對於金庸筆下「百勝美刀王」胡逸之的失態，有了多一層體會。在娟姐的慶生會上，真的有些擁躉站在偶像跟前啞口無言。其中一位香港朋友更是憨態可掬，他一邊對娟姐說話，人卻越是往後退。我看不過眼，怕教我們「香港代表團」有少許「丟臉」，便走上前去，將他推近至娟姐三呎左右，但也不感推得太近，以免他的心臟負荷不了。

儀態方面，娟姐「滿臉都是溫柔，滿身盡是秀氣」，似《天龍八部》的阿碧。養了寶寶之後，發揮母愛，唱童謠兒歌時又似《俠客行》的玄素莊女主石夫人閔柔，書中主角「石破天」形容為「觀音娘娘太太」。

娟姐在芸芸歌后級中，是第一流的美女。淡妝時是個

鄰家女孩的形象，濃抹則似個小公主。當然審美眼光各有不同，但是正如小段皇爺初會阿碧時也說，十二分溫柔加上八分美貌，就已不遜十分顏色的美人了。

二十世紀國語時代曲堪稱歌后級的人物，少說也有三數十人，娟姐傳唱此輩名家首本曲甚多，十之八九都唱遍。環顧歌壇，能夠如此這般集大成者有幾人？正是：

　　幸娟才藝誰堪比？
　　查老賢豪未足儔。

<div align="right">原載香港《文匯報》2013年4月8日</div>

歌壇三聖

　　潘國森真的不算是個歌迷，品題蔡幸娟小姐的曲藝，還應要戴上另一頂「帽子」，就是一個藝評人。這又是「一為弟子、二為神功」。中國讀書人都知道盛唐大詩人李白有詩仙的美譽，今天一般中國文學教科書總會特別點明賀知章評李白為「天上謫仙人」。將來如果有人寫一部《二十世紀國語時代曲壇點將錄》，在蔡幸娟的一條，有可能會引一句「莊奴評之為『小鄧麗君』除蔡幸娟之外，不作第二人選」，也可以用「潘國森評為國語時代曲壇歌后殿後軍」，或者兩句都收。

　　文人雅士辦些甚麼比賽，經常會借用科舉制度裡面殿試高中時的名目，頭幾名依次敬稱為「狀元」、「榜眼」、「探花」、「傳臚」等等。反正都是借喻，元、眼、花、臚太過平凡，倒不如氣魄宏大一點，借到儒家的聖人去。

　　二十世紀國語時代曲壇該是女唱家比男唱家出色，由三十年代到今天，曲藝超凡入聖的歌后級人物就有好幾十人。

　　四十年代上海有七大歌星，周璇是其中之一，她有金

嗓子的美譽，而毫問疑問該是首席。她是第一代歌后中的第一人，當為「狀元」則官位太低，倒不如稱為「宗聖」，即是超凡入聖眾歌后中的第一人。

一九四九年以後，原先的國語時代曲在神州大地絕跡，大約三十年後，鄧麗君才將國語時代曲帶回中國大陸。那個時候民間流行一句話：「白天聽老鄧，晚上聽小鄧。」因為在大動蕩之後，由「老鄧」鄧小平領導重建政治經濟秩序，所以白天辦事的時候，大家都要聽老鄧。晚上休息時，卻要聽「小鄧」鄧麗君的歌。儒家認為「樂教廣博易良」，那是說優質的音樂能夠令人寬廣、博大、平易、良善。孔門六藝也有樂這一項，今天人人都會說：「音樂能陶冶性情。」鄧麗君的成就遠遠超越周璇那一代的歌后，實在因為享了天時、地利、人和的助力。中國在解放前唱機和收音機都未普及，到了小鄧的歌進軍大陸的時候，手提卡式錄音機已大行其道，甚麼時候、甚麼地點都可以重播。周璇的歌實在真的有一點點「靡靡之音」的感覺，小鄧則無。小鄧的歌撫慰了一兩代中國人的心靈，影響力最大，是「劃時代」的大貢獻。所以她應該是國語時代曲壇的「至聖」，至高無上。今天資訊流通，中國人的文娛活動有更多選擇，照說不會再有誰可以像小鄧那樣

「紅透一片天」（不止是半邊）。

蔡幸娟是「小小鄧」的首選，除了能翻唱小鄧的歌之外，三十年代以來歌后級前輩的名曲十之八九她都能唱得好，而且有自己獨特的風格。所以她是「述聖」，祖述前賢。如果日後有人寫一部《二十世紀國語時代曲壇點將錄》，應該先點此三聖，然後才到其他也是超凡入聖的人物。

附筆一提，儒家人物之中，曾子號「宗聖」、孔子號「至聖」、子思號「述聖」。

原載香港《文匯報》2013年4月15日

後記：

中國科舉制度中，有所謂「三甲」和「三鼎甲」，是截然不同的兩回事。

明清兩度科舉，以殿試為決定終極名次的一場考試，已在會試中式（即合格）的士子稱為貢士，可以參加殿試。殿試人人過關，成績分三等，即一甲、二甲和三甲，有點似西方大學學制的一級、二級、三級榮譽等等的學位分級。但是科舉時代的進士，比今天大學本科畢業尊榮得

太多了。今天民俗以前三名冠亞季軍為「三甲」，其實不依科舉制度的原意。

一甲是第一級成績，只取三名，得到「賜進士及第」的資格。一甲第一名即「狀元」，一甲第二名即「榜眼」，一甲第三名即「探花」，這三名高中的進士又合稱「三鼎甲」，「三鼎甲」才是貨真價實的前三名。

二甲是第二級成績，得到「賜進士出身」的資格，二甲第一名又稱為「傳臚」。

三甲是第三級成績，得到「賜同進士出身」的資格。

清制，狀元即授從六品翰林院修撰，榜眼、探花即授正七品翰林院編修。二甲、三甲進士則要到翰林院讀書三年，是為庶吉士。翰林院略相當於「國立歷史研究院」，學習完畢之後要考核，合格則留在翰林院任職編修，然後才算是「點過翰林」。三鼎甲豁免三年學習，立即就是翰林公了。

儒家的聖人，當然以孔子（約前551 -前479）居首，一九三五年國民政府尊為「大成至聖先師」，簡稱「至聖」。

顏回（前521 -前481），字子淵，普遍被視為孔子最得意門生，於孔門弟子居首位，世稱「復聖」。

孔門另一弟子曾子（前505-前435），名參，字子輿，以大孝見稱，不在孔門四科十哲之列，世稱「宗聖」。

子思（前483-前402），姓孔名汲，孔子之孫，孔鯉（字子魚，前532-前483）之子。子思曾受業於曾子，世稱「述聖」。

孟子（前372 -前289），名軻，字子輿，世稱「亞聖」，被後世儒家視為僅亞於孔子的聖人。

周璇（1920-1957），二十世紀中國國語時代曲傑出演唱家、名演員。

本文借儒家的「宗聖」、「至聖」和「述聖」比喻周璇、鄧麗君、蔡幸娟三位國語時代曲歌后級唱家，遊戲文章而已！若以曲藝論，在這個水平的「歌后級」唱家人數甚多，點名寬一點可達數十人，窄一點也起碼有一二十人。

蔡幸娟開放點唱

「中國娃娃蔡幸娟後援會」的頭領三娃哥剛發了公告，要各方友好點歌。事緣娟姐計劃三年內在台北「小巨蛋」舉辦演唱會，吩咐三娃哥調查一下大家喜歡她到時唱甚麼歌，每人限點三十支曲。這小巨蛋正式名稱是台北市立多功能體育館，現在別名「小巨蛋」反而喧賓奪主，而用來開演唱會也是「多功能體育館」最常見的功能。

據知娟姐素來都習慣開放點唱，主要是滿足世界各地的「君迷」，因為娟姐是九州宇內的「首席小鄧麗君」，小鄧姐的主要名曲，娟姐基本上都倒背如流。這回「重出江湖」，看來非常鄭重，部署甚見周密。

娟姐除了自己的首本曲和差不多遍唱小鄧名曲之外，還重唱過上世紀三十年代以降絕大部份歌后級前輩的名曲。所以，我向來認為她除了要肩負「傳承鄧麗君歌唱藝術」的重任之外，簡直還要總結和發揚二十世紀國語時代曲。

我原本會建議娟姐在演唱會中大約國語歌、台語歌各一半，另外唱點日語、英語，再加一首粵語。現在改變主意，還是多唱國語歌為佳，因為我聽不懂台語。

　　曲目方面，除了娟姐自己、金嗓子周璇和小鄧姐之外，其餘前輩的名曲只限每人一首。娟姐的首本曲有《夏之旅》、《中國娃娃》、《東方女孩》、《問情》等等，很難取捨，還是前兩首吧。再加《雨的旋律》。周璇的起碼要唱《夜上海》和《天涯歌女》。《月亮代表我的心》、《何日君再來》有很多人唱過，但還是小鄧姐唱得最紅，另外就請娟姐自選一首最能代表小鄧姐的曲，因為娟姐最知道君迷喜歡那首。

　　除了周璇以外，當年上海七大歌星要唱姚莉《月桃花》，白光《魂縈舊夢》、龔秋霞《秋水伊人》，李香蘭《夜來香》，吳鶯音《岷江夜曲》，或《明月千里寄相思》或《斷腸紅》。至於白虹，則不知娟姐有沒有唱過她的歌。還有董佩佩《第二春》、李麗華《天上人間》、鄧白英《月兒彎彎照九洲》等等。

　　稍晚一輩的還有很多，台灣紫薇《回想曲》，美黛《意難忘》，甚至尤雅《往事只能回味》，當然姚蘇蓉、鳳飛飛等都是那個「重量級」，只是不知娟姐曾否唱過她們的歌。香港方面，崔萍《今宵多珍重》或《南屏晚鐘》，蓓蕾《歡樂今宵》或《給我一個吻》，葉楓《神秘女郎》，葛蘭《打噴嚏》……等等。這個清單還怕會掛一

漏萬，好像歌路甚廣的靜婷，似乎娟姐可以唱一段黃梅調。還有我「本家」潘秀琼，但是娟姐的強項不在低音，似乎唱《小親親》最合適。

三娃哥只叫大家點曲，我向來「與眾不同」，要講明選曲的用意，供娟姐參考。至於實際選那位前輩的那一支曲倒是其次。

各位如有興趣，可以先選定三十支曲，再到三娃哥的「部落」（blog）「千里共嬋娟」交卷。

不知娟姐可否設些獎品，看看有誰列的曲目跟娟姐最終挑的三十首有最多相同。這樣大家就會更踴躍選曲了。

原載香港《文匯報》2013年6月17日

聽娟曲結緣

阿杜先生提及在下，還弄成潘國森小子與吳康民校長「齊名」，的是奇緣！皆因吳公與潘某的聽曲口味有一處相同，就是都喜歡蔡幸娟的歌。

杜公回憶二十年前小鄧姐（老鄧鄧小平、小鄧鄧麗君）與娟姐的一段書信交往，算是解答了我部分問題。年初與娟姐見面，但是幾十人在場每人才談得幾句，就忘記了問娟姐曾否與小鄧姐同台演出，是否相識。若相識，是怎樣稱呼，等等。

娟姐外號「小鄧麗君」。莊奴老先生長期與小鄧姐合作，老人家說聽過許多「小鄧麗君」，除了蔡幸娟以外，不作第二人想。我不能原話「翻版」，就改為說娟姐是「九州宇內首席小鄧麗君」。這個觀點恐怕是台灣島內的公議，海外君迷十之八九亦作如是觀。娟姐每次到美加登台，或在海峽兩岸演出，通常都有現場點唱的環節，亦必多點小鄧姐唱紅的歌。娟姐為人甚謙光，現場演出時遇上主持人盛讚唱「君曲」唱得特別好，總是說「不敢當」。而每次有君迷要求她傳承鄧麗君的曲藝，她都欣然允諾。或許可以這麼說，今時今日君迷想要再享受「鄧麗君級」

的現場視聽之娛，「小小鄧」娟姐必是首選。有一年在紀念鄧麗君的演唱會，娟姐還特別指明要為坐在台下的鄧媽媽唱一曲《何日君再來》。

據「蔡幸娟香港歌迷會」（簡稱港娟會）的副會長賜告，娟姐初出道時曾經與小鄧姐同台。現在既從杜公處得知鄧蔡兩位通過信，那麼「小鄧」當然知道有「小小鄧」這一號人物。

港娟會會長曾經問我，會不會因為較喜歡娟姐的歌而有溢美？我說當然不會。我也是搞藝評的，從來都實話實說。比如說，我評「小查詩人」查良鏞是二十世紀中國最偉大的小說家，但我同時是「二十世紀指出金庸小說錯誤天下第一」。二者並無衝突，皆因世人世事都無十全十美，就如《倚天屠龍記》裡面小昭唱的「天地尚無完體」。

我如實評論娟姐的曲藝，還曾經捱其他「狂熱死忠」的粉絲罵過。

比如我說娟姐低音稍弱，那是跟我本家「低音歌后」潘秀瓊比較，娟姐之稍弱，就勝過國語時代曲壇上九成唱家。娟姐翻唱秀瓊大姐的《小親親》就是另一種唱法、另一種味道。

我又說過娟姐換氣不吸前輩紫薇，紫薇阿姨是完全聽

不到換氣聲，娟姐始終有一點點。這樣說是因為一首《回想曲》，這歌由紫薇阿姨唱紅，但是娟姐其實唱得更配合歌詞。紫薇阿姨像在說人家的故事，娟姐的唱法卻是歌者的述懷。結果，我當然又要捱罵。

其實，我不能算是娟姐的「粉絲」，連港娟會都沒有加入。皆因擔心「江湖」上笑話我越老越糊塗，幾十歲人才去追捧歌星。所以，只能申請加入「蔡幸娟國際後援會」。

雖然娟姐是「首席小鄧麗君」，但是她從來沒有刻意模仿小鄧姐，只是聲音有點像，而用自己的方式去唱。

至於鄧蔡曲藝的比較，就要留待下回分解了。

原載香港《文匯報》2013年7月22日

杜惠東（1940-2016），筆名阿杜，曾任電影公司宣傳主管，與名歌星鄧麗君稔熟。可惜天不假年，杜公再無機會比較鄧麗君與蔡幸娟的歌聲了！

吳康民（1926-），香港知名教育工作者，曾任中學校長校監多年。亦屬政圈中人，曾任中華人民共和國全國人民代表大會代表多年。

國森補記，二零一七

淺論鄧蔡聲色藝

　　阿杜先生二十年未聞「娟聲」，很想知道「小鄧麗君」蔡幸娟的「鄧腔」現在到了甚麼境界。

　　潘某人「重新發現」娟姐才一年多，比較過三十多年來娟姐的曲藝，斗膽搭個嘴。不過，恐怕杜公會失望，因為娟姐沒有刻意學小鄧姐，只是兩人的聲底有點似，唱歌風格都是乖乖女的形象，而在現實人生亦表裡如一。而且娟姐在四十歲後，才似金庸筆下獨孤求敗那樣：「不滯於物，草木竹石皆可為劍。」比起「弱冠前……與群雄爭鋒」層次完全不一樣。可能是養了娃娃，做了媽媽，身心都有「進化」吧。杜公多年不聽，真是「走寶」呀！近日，蔡幸娟香港歌迷會的不少新成員都大歎相逢恨晚。潘某人卻是隨緣，國粵英語時代曲都聽，只因為了寫點藝評，才借助互聯網之便，近日多聽自上世紀三十年代以降的歌后級國語時代曲女唱家。

　　演唱家的藝術成就，要講求聲、色、藝的結合而以聲為主。如鄧蔡這一級的唱工，三十年代以來，少說也有一二十人有這個功力，若要求稍寬，可以多至四五十人。至於色，即是容貌，再加儀態。小鄧姐和娟姐都不算絕色

美人，但與其他前輩歌后比較，就鶴立雞群了。小鄧姐是圓臉，人到中年仍可愛如小女孩，你會想捏一把她的臉蛋。娟姐則是瓜子臉，永恆的美少女，生了寶寶之後，余天老頭還笑說感覺是小孩子生了小孩子。美少女的臉蛋可捏不得，只宜遠觀，否則要惹官非。至於藝，卻涉及形象和選曲。

孔夫子盛讚「《關雎》樂而不淫、哀而不傷」，鄧蔡的歌亦復如是，在此借花獻佛甚相宜也。這個「淫」字而解釋一下，在此不是「淫邪」而是「過度」。

娟姐不單止翻唱小鄧姐唱紅的名曲，三十年代以來前，歌后級（或準歌后）前輩的首本名曲，娟姐差不多唱過八八九九。「妖姬」也好、「野女郎」也好，娟姐都唱成乖乖女的歌。如白光的《魂縈舊夢》，或者葉楓的《神秘女郎》即是，甚至如葛蘭的《打噴嚏》，原唱狂放，娟版卻是害羞。先前被娟姐的歌吸引，卻是聽她翻唱姚莉的《月桃花》、李香蘭的《夜來香》和吳鶯音的《岷江夜曲》。

再說得陳腐一點，就是我們廣府話說的「人靚歌甜」。但是兩人是不同的甜，小鄧姐帶點濃，娟姐帶點清。所謂「文無第一、武無第二」，因此難評甲乙，視乎

口味而已。即如唐代詩人首推李杜，容不下第三人，不論揚李抑杜，還是右杜左李都各有支持者。而先李後杜，只關長幼有序而已。當然單論唱工，鄧蔡縱有一日之長，還沒有到李杜領袖群倫的地步。

不過，鄧麗君的影響力絕對空前絕後，皆因時勢使然。前輩文士，喜用「紅透半邊天」來形容演藝人的受歡迎度，可鄧麗君卻是獨一無二「紅透一片天」。

時代變了，除了國語時代曲之外，二十一世紀的中國人有更多消遣娛樂的選擇。社會走向多元，「白天聽老鄧，晚上聽小鄧」之類的社會風俗，必成絕唱。

潘國森曰：「欲聽小鄧，唯有小蔡。」

原載香港《文匯報》2013年7月29日

後記：

余天（1947-　），原名余清源，台灣著名歌唱家，曾任立法委員。

《論語・八佾》：「子曰：『《關雎》樂而不淫，哀而不傷。』」

《關雎》收錄在《詩經・國風・周南》，凡中國讀書

人不可不讀：

關關雎鳩，在河之洲。窈窕淑女，君子好逑。

參差荇菜，左右流之。窈窕淑女，寤寐求之。

求之不得，寤寐思服。悠哉悠哉！輾轉反側。

參差荇菜，左右采之。窈窕淑女，琴瑟友之。

參差荇菜，左右芼之。窈窕淑女，鍾鼓樂之。

　　孔子認為這詩詠快樂處則不過度（淫，不一定作為男女之間不正當交往的態度或行為的「淫亂」解，在此僅指過度而已），哀痛處也不過於傷心，代表《詩經》中和之道的詩風。

國森補記，二零一七、

六壯士立功

　　中國藝術界裡面許多個領域的翹楚都同意「學我者生，似我者死」這金句。據說最先是畫家齊白石留給門生的忠告，這話好像京劇的代表人物梅蘭芳大師講過，我們粵劇的伶王新馬師曾也講過。

　　曾見有人扮鄧麗君，如果參加無需說話的模仿大賽，外表似到九成九，可是一開聲唱歌就完蛋了。世上有許多歌手打正招牌聲明模仿鄧麗君的歌，如果賺過錢之後又埋怨人家說她唱得似鄧麗君，甚至要去除任何「學鄧」的痕跡，那就未免有點忘本。中國娃娃蔡幸娟是九州宇內的首席小鄧麗君，但她從來不模仿小鄧姐的打扮，亦不學其唱腔，只是聲音有點似。其實娟姐誰都不似，觀摩就一定有。

　　常以為娟姐在二零零五至零八年主持「台灣望春風」節目時的唱功已經登峰造極。但是據知情人士所講，娟姐本人認為這幾年減少演出來個小休之後，對唱歌有了新的心得，可以唱出更高層次的感情。這個真要拭目以待了。

　　看來娟姐對於提升個人曲藝這回事甚有決心和自信，按她的情況，最低限度可以再唱一二十年。套用一句陳腐

的話，是「前途不可限量」。藝術家不受年齡限制，老太太仍可以用歌喉唱出少女的心聲。這個年頭，我們粵劇界的花旦一般都要熬到四十歲以後，唱唸做打的功夫才稍見成熟，六十幾歲人還可以演少女的戲。

因為有互聯網的幫助，世界各地娟迷的交流活動，比起沒有網絡的年代真是不可同日而喻。上年年底，台灣那邊的娟迷通報，娟姐要到台中做戶外錄影，結果香港和日本十幾個娟迷都專程飛到台中捧場，還拉了一幅十多尺長的橫額，上書：「全球娟迷支持蔡幸娟」。

今年五月，娟姐到新加坡參加一次演唱會的演出，娟迷要重施故技，但打聽之下，發覺主辦單位聲明不准在場內拉橫額，以策安全。

潘某人是「軍師」長才，便在網上的討論地盤說：「把橫額的字繡在胸口就可以。」然後熱情的娟迷有錢出錢，有力出力，六個大男人的胸口都印得一個大字，合起來是「蔡幸娟我愛你」。我認為「軍容」稍欠威武，高矮肥瘦稍為參差。不過娟姐很受落，六壯士立了功，還獲邀出席演唱會的慶功宴。不過，有一小節不可不提，以後若是人家邀請娟姐做演唱會的特別嘉賓，這「人肉橫額」就不要展示出來，以免喧賓奪主。看來，以後參予「人肉橫

額」還要先行競爭一番呢！

<div align="right">

原載香港《文匯報》2013年8月5日

</div>

後記：

齊白石（1864-1957），本名齊純芝，字渭清，湖南湘潭人。中國近代著名畫家。與張大千（1899-1983）齊名，世稱「南張北齊」。

梅蘭芳（1894-1961），名瀾，字畹華，祖籍江蘇泰州。中國近代戲曲大師，京劇「四大名旦」之首。

新馬師曾（1916-1997），本名鄧永祥，廣東順德人。粵劇名伶，有「慈善伶王」之譽，得天獨厚，粵曲平喉唱工之佳，為二十世紀下半葉首屈一指。

看來大家都「忘恩負義」！沒有提到這「人肉橫額」是我出的主意，此事萬萬不可以吃虧！所以要好好提醒所有相關人等。

<div align="right">

國森補記，二零一七

</div>

與蔡幸娟對話

　　二零一三年十一月三十日是「蔡幸娟香港歌迷會」的大日子，這天是香港娟迷首度與娟姐越洋對話，並送親筆簽名近照。因為有互聯網科技的幫助，可以十多人一起通長途電話，而且不必付電話費。遇上台灣氣溫寒冷，娟姐有輕微感冒，卻沒有取消活動，仍然躺着與大家聊天。與會十多人擠滿了會長府上的客廳，娟姐的燕語鶯聲，透過電視的擴音器傳遍這一片空間，娟姐就好像坐在大家身旁。

　　我不是歌迷會的成員，算是掛單的路人甲。畢竟我一把年紀，雅不願江湖上誤會我越老越胡塗，竟然老來還學小孩做追星族。好在會長見我拍馬屁的功夫還算有一手，也就沒有要我乖乖的入會。輪到我講話的時候，單刀直入，請娟姐日後開個人演唱會時，為香港朋友獻唱兩至三首粵語歌。娟姐以前唱過一首粵語歌，覺得不容易。我這是開天殺價，豈料娟姐一口應承，還說怕粵語說得不標準，我再乘機毛遂自薦，求「方言指導」的差事。

　　娟姐還透露明年有可能到香港和澳門演出，又應承以後到那裡演出都盡量預早通知。副會長說，就算到歐洲也

會有娟迷去捧場。活動最初安排十分鐘，結果聊了半個小時，因為娟姐有微恙，就不多打擾。事後大家都說，如果繼續聊，娟姐應該會奉陪。

這次活動，羨煞星馬印等地的朋友，當中好幾個雖然不能參加，竟然比香港的娟迷更雀躍。怪哉！與會的朋友當中，好幾位已經當面見過娟姐，大男人竟然還會緊張到手心冒汗，真是憨態可掬！後來想通了，他們的心情好比初上學不久幼稚園學生，見到敬愛的老師，興奮得難以形容。最有趣是其一中位竟然問娟姐認不認得他，我相信這位朋友已經將娟姐當作自己最親近的朋友，便以為娟姐也是一樣。這樣會給娟姐壓力呀！其實也像小學生希望老師記得自己差不多。倒是會長比較幸運，一開聲娟姐就記得。一來他是會長，發言機會特多，二來他的國語口音特別易認，要聽懂他講甚麼卻有點難度。娟姐其實懂得廣府話，她說大家講慢一點就聽得懂。

現在要選曲。邵鐵鴻作曲配詞的《紅豆相思》要選，這是最早期的粵語時代曲，以王維的五絕鋪演而成，許多人唱過。還有芳艷芬的《檳城艷》和紅線女的《紅燭淚》，芳腔和女腔是二十世紀下半頁粵曲子喉兩大流派，正宜觀摩以顯娟姐的實力。還可以選些後備，鄧麗君的

《忘記他》，崔妙芝唱紅的《彩雲追月》，麗莎的《百花亭之戀》，陳寶珠的《初戀》（要找個拍檔唱男聲部份），南紅原唱、鳴茜唱紅的《公子多情》等等。不過可能要等到日後在台北的個人演唱會才有機會聽到。非常期待！

<div align="right">原載香港《文匯報》2013年12月19日</div>

後記：

邵鐵鴻（1914-1982），廣東順德人，音樂家、作曲家。《紅豆相思》為其代表作之一，以王維（692-761）《相思》（紅豆生南國，秋來發幾枝。願君多采擷。此物最相思。）舖演新詞，令曲詞的故事內容更豐滿：

鶯聲驚殘夢，晨起懶畫眉。相呼姊妹至，共唱紅豆詞。
紅豆生南國，春來發幾枝。願君多採摘，此物最相思。
相思何時了，觸景更神馳。悔將紅豆採，致惹恨無期。

芳艷芬（1926-），原名周仕東，又名梁燕芳，廣東恩平人。粵劇名伶，有「花旦王」的美譽，粵曲唱腔「芳

腔」的創始人。

紅線女（1924-2013），原名鄺健廉，廣東開平人。粵劇名伶，粵曲唱腔「女腔」（後來改稱「紅腔」，或謂「紅腔」與「女腔」有細微差別）的創始人。

芳腔與女腔，為二十世紀下半葉以後粵曲子喉兩大唱腔，學習者眾，成為主流。

崔妙芝（生年未詳），芳腔名家，五十年代起走紅。

麗莎（1951-），原名黃煥嬋，紅加坡華僑，著名粵語時代曲唱家，七十年代走紅。

陳寶珠（1947-），原名何佩勤，粵語電影紅星、粵劇紅伶，有「影迷公主」的美譽。

南紅（1935-），原名蘇淑媚，粵語電影紅星、粵劇紅伶，

鳴茜（個人資料未詳，待考），擅唱英文流行曲及粵語流行曲，上世紀六七十代走紅於香港。

國森補記，二零一七

娟姐三大神曲

　　整理雜物，找到一批唱片。當然只是可以在電腦播放的光盤（香港人稱為光碟）而不是黑膠唱片，再「上一代」的卡式錄音帶則早已因為沒有適用的唱機而成為半廢物了。

　　原來已經多年沒有購買這類光碟唱片了，較近期入貨的多是粵曲唱片，香港有甘明超的南音、周頌雅的星腔名曲，和國內失明唱家伍永佳的作品。

　　還找到兩張國語金曲雜錦，多是台灣名家演唱，看看發行年份，已是一九九五年。當中美黛、紫薇翻唱許多筆者喜歡的舊歌，但當年對兩位全不認識。最近真金白銀買的卻是復刻蔡幸娟早年其中一張《回想曲》唱片，因為在網上聽免費曲太多，理應捧一捧場。娟姐（這是大家對她的敬稱，非關序年齒）初唱國語小調歌曲，就是從紫薇唱紅的《回想曲》開始，後又曾翻唱美黛的《意難忘》。這唱片是娟姐初出道時二十歲左右的作品，唱功雖然已很出色，感情與力量都不遜於許多前輩名家，但是跟前幾年較今天活躍於歌壇時比較，難免顯得稚嫩了些。

　　還有「蔡幸娟日本歌迷會」岡部敏昭先生自製的兩張

光碟，都是從互聯網上面下載，清一色是娟姐於二零零五年至二零零八年在「台灣望春風」節目演出的精華片段。那是二零一三年參加娟姐的慶生會（慶祝生日之謂也，是台灣那邊的流行叫法）時，岡部先生帶來的禮物。所謂「秀才人情紙一張」。既然娟姐將上世紀三十年代以降，國語時代曲壇所有歌后級前輩的名曲都翻唱了八八九九，而且都不遜於原唱者，於是以之入文，奉贈對聯。上聯是「幸福嬌娃，千曲仙音傳四海」，下聯則是「娟妍歌后，三旬巧藝詠鈞天」。

我常以為，娟姐演出的聲、色、藝已臻頂峰之境，但是據「消息人士」所講，娟姐本人自評此後還有進步，那真要拭目以待了。一段時間沒有「歌功頌德」，為一眾娟姐最忠實的擁躉圖個高興，還是要再寫點新的樂評。這一回要品題娟姐三大神曲，選擇標準當然按本人的喜好。

第一位是《回想曲》，單論唱功則紫薇阿姨完全沒有換氣聲，比娟姐還有輕微呼吸聲稍勝一籌，不過感情方面則不一樣。紫薇的唱法似置身事外說故事的說唱人；娟姐卻是全情投入，聽眾與觀者必會認定，她本人就是曲詞所講待字閨中的那位佳人。其嬌羞與矜持，令我想起少年時國文課讀過的一篇文章，即傅庚生的《深情與至誠》。

　　第二位是《雨的旋律》，此西曲中詞，是鄧麗君原唱？待考。此曲娟姐唱出活潑少女對感情患得患失的情懷。想必因為娟姐保有一顆赤子之心，養了娃娃之後唱屬於少女的歌，仍然非常可愛。

　　第三位《天上人間》，李麗華原唱。娟姐的唱法卻似一個幼兒教育工作者（小學或幼稚園的老師），對小娃娃循循善誘。難怪有不少歌迷人到中年，在娟姐面前還是孺慕似小孩。

　　我選這三首歌，完全主觀，歡迎批評指教。娟姐的歌，用深情與至誠演唱，有詩三百篇的風度，就算原曲背後是個哀怨悽楚的故事，也是「哀而不傷」；甚至翻唱「妖姬」的名曲，仍是唱出乖乖女的韻味。此余所以拜服者也。

<div align="right">原載香港《文匯報》2015年12月6日</div>

娟姐來了！

　　炎夏七月某日，迎接「蔡幸娟香港歌迷會」成立以來最大的盛事，就是「娟姐」親自來到香港與歌迷會友見面聚餐。娟姐是大家對著名演唱家蔡幸娟小姐的敬稱、暱稱。此無他，因為娟姐出道早、歌齡長，早已經是台灣國語時代曲壇、台語（台灣民間稱閩南語為台語）時代曲壇的阿姐級人物。娟姐許多年前來過香港獻唱，但是此地不少朋友都錯過了娟姐在香港如驚鴻一瞥的歌唱活動。

　　一日，會長大人傳訊，說娟姐要來香港與大家見面，吩咐大家報名，但是盛會要保密，潘國森不是會員，得會長通融，當下就報名。會中各高層幹部效率奇高，立即安排參加者付款，香港還未流行「支付寶」，好在有智能電話，很快就完成了。然後忽然晴天霹靂，又公告聚餐取消！原因是娟姐忽有微恙，應醫生囑咐，只好取消到港的行程。於是會中眾幹部又很快退款，大家失望難免。忽然又來新訊息，娟姐已痊癒，聚會如常進行，時間地點不改，這回來不及再先收餐費，改為到場才付。

　　一入會場見到掛了「東方雲雀詠香江」的橫額，幾位會友趨前責問：「怎麼連續幾年的慶生會都不見你？」潘

某人有備而來，答道：「把機會留給其他人。」大家就滿意而不再「追究」了。事緣自二零一二年起，娟姐每年都與各地歌迷朋友聚會起碼一次，有時是生日正日，或者安排在前後數天之內。潘某人其實只為此到過台北一次。除了台灣那邊的歌迷，「香港代表團」也是陣容鼎盛，還有日本、南洋，甚至遠到美洲的朋友出席。潘某人不是常見的那種歌迷，不拜偶像，就不必每一次都見面了。把機會讓及其他朋友也是實情。見到會長，有點不好意思，便說：「我還是入會吧。」幾名幹部卻說一直當我是會員。會長反而再重覆他的想法：「你還是不入會的好，否則你撰文盛讚娟姐怕會引人話柄。」這個怎可能，我好歹也算是搞藝評，若有偏私，還用在江湖上混下去嗎？

　　我常想，如娟姐這個級數的紅藝人，還是應該跟「粉絲」保持一段距離比較穩妥安全。後來得知娟姐是真心把世界各地熱情歌迷當成朋友，而且每次慶生會的發言都是重覆說，不管將來還唱不唱歌，仍然希望每年與大家起碼有一次聚會。既然如此，我這個不是歌迷的「準相關人士」自然不用多言。曾與會長反映，我們既然與娟姐聚會，安全問題要非常注意，會長對我說可以放心，其實在會場之內，娟姐前後左右都分派了「保安員」在適當距離

內站崗。

（東方雲雀詠香江之一）

原載香港《文匯報》2017年10月2日

給娟姐的功課

「東方雲雀」是著名國語時代曲演詞家蔡幸娟小姐其中一個外號，這次破天荒的與香港朋友聚餐，蔡幸娟香港歌迷會領導就將活動命名為「東方雲雀詠香江」。他們出錢出力，真是令人敬佩。

娟姐喜歡笑，也喜歡說笑。過去聚會都會應歌迷要求，唱幾句歌，也不管有沒有適當的音樂伴奏。現時有台港日三方代表苦練伴奏，我便笑說，娟姐真好人，大家要在奏樂上面再多痛加苦功！今回卻婉拒了。看來身體真有點不適，不少會友本已深愛娟姐，知道她為了不讓大家失望，還是堅持要赴約，就更感動了。不過娟姐還是有求必應的黃大仙，這回應歌迷會領導的要求，用粵語宣佈「開飯」。

先前會長曾問我娟姐似金庸小說中的甚麼人物，我按娟姐的曲藝答了一大堆不同人物，其中一個是有如《笑傲江湖》的女主角任盈盈彈奏《清心普善咒》給令狐沖聽，娟姐的歌就像任大小姐的琴音，有療傷治病之效。原來也給我說中了！

有一位香港資深「娟迷」聽了娟姐的歌多年，卻未曾

識荊。原本正藉患病臥床，因為要參加這次聚餐，病況竟然好轉了。剛好趕及在前一日出院，連主診醫生也咄咄稱奇！

過去多次慶生會，各地娟迷送禮甚多。其實娟姐走紅多年，也不缺什麼，如此無止境的收禮，長此下去怕會擺滿一屋，所以年前已明令不再收生日禮物。有沒有辦法送一份娟姐不能不收的禮物呢？待我好好的想一想。

赴會之前，準備了一份粵語時代曲曲目，因為娟姐曾經應承過將來有機會也唱唱廣東歌。早年娟姐曾經唱過一首粵語的電視劇主題曲，可惜作曲和填詞都不是傳統小調風格，有點浪費了娟姐的曲藝。娟姐冰雪聰明，早年唱過一小段王菲《容易受傷的女人》，粵語時代曲應當難不到她。

香港粵語時代曲從粵曲吸取養份，當然要翻唱當代粵曲子喉兩大唱腔芳腔和女腔創派掌門的首本曲。一是王粵生作曲填詞，花旦王芳艷芬首唱的《檳城艷》，娟姐在東南亞有很多歌迷，馬來西亞、尤其是檳城的朋友必定喜歡。二是王粵生作曲，唐滌生填詞，紅線女首唱的《紅燭淚》。第三首要能代表香港，就選周璇《夜上海》的粵語版，蘇翁填的詞。第四首是七十年麗莎唱到紅遍香港和東

南亞的《百花亭之戀》，用《月圓花好》的原曲，娟姐當不會陌生。第五首選影迷公主陳寶珠的《初戀》，用《秋水伊人》的曲，這旋律娟姐也很熟。第六首挑《彩雲追月》，粵語版是芳腔名家崔妙芝首唱。本曲最宜在中秋節唱，而娟姐說過是喜歡秋天。最後還要選有一首鄧麗君的《忘記他》。

這份功課會不會太繁重？不要緊，開天殺價嘛！其實娟姐隨便唱一兩首廣東歌大家就會欣然「收貨」了。

（東方雲雀詠香江之二，完）

原載香港《文匯報》2017年10月9日

後記：

認為「娟姐」的歌有療傷效果的拙作，寫在二零一三年，四年後證實為真。

王菲（1969- ），北京出生，香港走紅。著名演員、歌星，被譽為「歌壇天后」。

唐滌生（1917-1959），廣東香山（香山現名中山）人，粵劇編劇家，幾乎曾為當時香港所有粵劇紅伶撰劇，晚年平均每年編劇三四十齣之多。

王粵生（1919-1989），祖籍四川重慶，廣州出生。音樂家，粵曲撰曲家、填詞人，長期與唐滌生合作，是唐滌生編劇團隊中重要助手。

蘇翁，原名蘇炳鴻，(1932-2004)，粵劇編劇家。

國森補記，二零一七

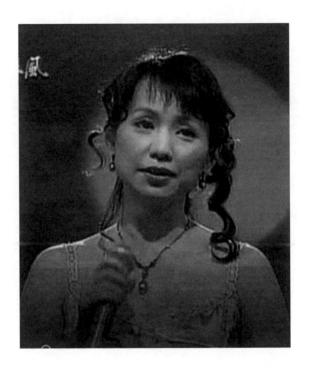

第三章　集國語時代曲之大成

《月桃花》與《夜來香》、姚莉與李香蘭

　　初次聽娟姐的歌，是在互聯網上最重要的視頻分享平台YouTube（二零零五年創立）見識到她的歌藝，那大概是二零一一年年底。

　　YouTube實在非常偉大的發明！

　　雖然世界各地的網民將林林總總的珍貴影片上載，可能侵犯了誰的版權利益，但是卻可以幫助許多人重新找到舊日的美好回憶。正正因為有YouTube在，大家才可以重尋許多似曾相識的電影片段，又或者多年以來渴望重聽的音樂和歌曲。

　　初次看娟姐的演出，是一段包括《月桃花》和《夜來香》兩首名曲的影片，後來知道是台灣八大電視台的《台灣望春風》節目。

　　我大概在上世紀七十年代開始聽國語時代曲，那時一邊聽、一邊拿著歌詞跟著錄音帶或電台廣播學唱，當年香港市面上容易購得厚厚一冊的歌書，收錄那個年代流行的歌曲，有國語歌、粵語歌、英文歌，甚至少量粵曲。

　　上世紀六七十年代，聚集一班朋友唱唱歌，是年青人的上佳消遣，花費無幾，又可以憑音樂交朋結友。那時聽

人說，年青男孩學會彈結他的話，會很受女孩歡迎云云。這些歌書的英文歌詞部分，就經常會加入結他伴奏所需的和絃符號。一冊好幾百頁的歌書，長的歌佔一兩頁，短的歌則有一頁已有幾首。

那時，隨便揭開一頁，都有起碼一首歌會唱。當然，所謂會唱，只是歌詞還算熟，至於音階準不準就不管了，也管不來，因為只是自己清唱自己聽，也不必理會音樂拍子。那時國語時代曲、粵語時代曲和英文流行曲都唱，背熟好幾百首歌的歌詞，或許上千也說不定。因為不會奏樂，也不會看簡譜，只能硬記旋律。

看完那段影片，腦中所想的，就是：

怎麼能夠唱得這樣好聽？

又怎麼能夠這樣好看？

影片中的娟姐穿了一條桃紅色的吊帶連身裙，香肩微露，身體動作幅度不大。音樂過門時，只是跟著旋律輕擺柳腰，長裙的下擺就隨腰軸來回微轉，搖曳生姿。又到了要續唱時，玉手輕揮，「做手」與「唱遊」設計，都很能配合曲中情意，動作還很配合歌詞。雙目流轉，倒有點似一朵會說話的嬌花。後來再發覺，娟姐在這個節目中，髮型是比較喜歡將披肩般長的秀髮束起，然後把一撮擱在左

肩上，是其特色。是不是因為吊帶裙始終比較暴露了些，所以披散少許頭髮來填補稍為過多的「留白」？

自七十年代起，經常在電視綜合節目中欣賞國語時代曲和英文歌，極少有如娟姐這樣聲色藝全的完美組口。

後來在互聯網上翻查資料，才知道這個時期娟姐已經是四十上下的年紀，不過得天獨厚，橫看豎看都似是二十出頭的美少女。

這《夜來香》的歌詞過去唱得爛熟，《月桃花》則聽過一些片段，還未知歌名。

後來才知道是一九五七年的一部港產國語電影《阿里山之鶯》入面的插曲，電影是一部愛情悲劇，由鍾情和金峰主演。導演是王天林（1927-2010），上海人，香港著名導演、演員、電視台監製。其子王晶（1955-），也是香港著名導演。

小時候，香港兩家電視台經常有重播粵語電影和國語電影，甚至潮語電影也有。這個「潮語」不是今天的年青人懂、老人家未必知的「潮流用語」，而是完全用潮州話演出的電影。因此對男女主角都有印象。金峰個子比較矮小，只能配合也是身裁嬌小的女演員，手頭上沒有他的資料，只知是五六十年代香港的一線國語片演員。

　　鍾情（1933-），湖南湘潭人，本名張玲麟，因母姓鍾，藝名便選了個鍾字。鍾情外號「小野貓」，可知其野性美的一面，小時候不覺她漂亮，現在回頭去看，她是可以演不太乖乖女形象的角色。息影後從商，後又習畫，據說造詣甚高。當年鍾情演出的歌唱片，都由姚莉（1922-）幕後代唱，初期還說成是鍾情自己演唱，後來代唱一事也不是甚麼秘密了。

　　姚莉，原名姚秀雲，浙江寧波人，上世紀四十年代上海「七大歌后」之一，亦是碩果僅存健在的最後一人。姚莉有「銀嗓子」的美譽，但是唱功與「金嗓子」周璇的差異極為輕微，絕對不是金與銀的差異那麼大。後來七大歌后之中，有五位在香港繼續演唱事業，以姚莉成績最為豐盛。她的《玫瑰玫瑰我愛你》還被配上英文曲詞，即是意大利裔美國歌手兼演員法蘭基·賴恩（Frankie Laine, 1913-2007）的《Rose, Rose, I Love You》。

　　潘國森所擬的「三聖」沒有姚莉阿姨的份兒，並不是認為她不及周璇、鄧麗君或蔡幸娟，只是為了行文增添趣味而已。

　　娟姐翻唱前輩歌后的名曲，似乎以姚莉的傑作為多，如《春風吻上我的臉》、《秋的懷念》、《哪個不多

情》、《雪人不見了》、《蘇州河邊》（合唱曲）、《月下對口》（合唱曲）等等。當然，娟姐早期的嗓音還是稍為稚嫩，到了《台灣望春風》時代則可以跟任何一位前輩歌后並駕齊驅，唱出自己的風格，都不稍遜於原唱者。

姚莉的胞兄是著名著名國語時代曲作曲家姚敏（1917-1967，原名姚振民），姚敏除了作曲之外，還能唱能填（詞）。兄妹合作無間，可惜姚敏大師英年早逝，姚莉便淡出歌壇。後來復出也只是擔任唱片監製。姚莉之提前退休，一來是因為胞兄姚敏，二來則是錄音技術改進，令到灌錄唱片的唱家，不必再有真功夫，那是多年前姚莉在一次訪問中透露的。現時有許多職業歌手完全靠先進的電子錄音技術幫助，才可以錄得完一首歌。既可以一句一句的分開來錄，還可以用電腦程式改高改低任何一個音。此所以近年有些大紅大紫的歌手每每在現場演唱時走音，甚至曲詞也記不住，實在對不起聽眾。

娟姐的唱功倒是行內公認為，現唱演唱與聽錄音重播完全沒有分別，也就是說錄音室收錄娟姐唱的歌，從來是不必借電腦了調校的。

娟姐這樣的唱功，當是多年來在「秀（show，台灣音譯為秀，香港音譯為騷）場」磨煉出來的成果。

國語時代曲跟時下的華語歌有何分別？

這個所謂「華語歌」可能是遷就東南亞華人社會的習慣，以北京話為藍本的近代漢語通用語在大中華圈各地有不同叫法。中國大陸叫「普通話」，那該是英文「common language」的中譯，似乎譯為「通用語」更佳，不過現在大家都習慣了就不能改變。台灣叫「國語」，那是延續民國時代的叫法。東南亞的華人有了不同的國籍，不好仍叫「國語」，叫「華語」就「政治正確」了。

我認為以前的「國語時代曲」是遙接北曲，一如我們廣東人以廣府話製作的「粵語時代曲」可以遙接宋詞。此下先看看《月桃花》的歌詞，《台灣望春風》節目說是易鳴作詞，陳弘銘作曲。別的資料來源卻是說司徒明作詞，姚敏作曲。看來有可能是筆名的差異吧？姚敏作曲當可信。我們此下看看曲詞的句腳，為便利讀者，以漢語拼音標示：

一處一處開滿月桃花（huā），
遠遠近近都是月桃花（huā），
采一朵花來襟上插（chā），
月桃花呀是奇葩（pā），是奇葩（pā）。

人人都愛山地月桃花（huā），

人人都說花香真不差（chà），

扎一朵花環頭上戴，

月桃花呀是奇葩（pā），是奇葩（pā）。

假如你心裡亂如麻（má），

你只要去賞月桃花（huā），

月桃花呀（yā），月桃花呀（yā），

值得讚美值得誇（kuā）。

一處一處開滿月桃花（huā）

遠遠近近都是月桃花（huā），

采一朵花來襟上插（chā），

你要永遠愛它（tā），愛著它（tā）。

　　如果讀者諸君對於中國文學中的詩歌韻文有認識，當知道唐代盛行格律詩，宋代盛行詞，元代盛行曲，於是有所謂唐詩、宋詞、元曲。當然，詩和詞歷代都有文人不斷創作，宋以也有文人寫詩、元以後也有人填詞等等，只是盛況遠不及前。若是記得中學國文科的內容，讀者可能記

得詞又叫「詩餘」，曲又叫「詞餘」。文體的改變跟漢語語音演化有關。

當代中國讀書人要作詩，韻腳要依金朝王文郁（生卒年不詳）在十三世紀中葉整理的《平水韻》；要作詞，韻腳要依清代戈載（生卒年不詳）編的《詞林正韻》（一八二一年道光元年初刊）。但是不管是普通話、國語、華語，北方方言已經沒有了入聲字，以普通話（或國語）為母語的中國讀書人在今天要做詩填詞，也只能當有入聲字存在。

做元曲又怎樣？因為北方方言「入派三聲」，已沒有入聲字，只能依照元代周德清（1277-1365，散曲家）所編《中原音韻》，這是中國最早的曲韻專著，按照當時元大都（即今北京）一帶華北地區的實際語言編撰，陰平聲、陽平聲、上聲和去聲通押。

因何我會斷言娟姐是國語時代曲歌后的殿軍人物？

因為我認為現時華語歌壇，已經沒有幾多填詞人仍會按照中國文學入面詩歌韻文的體裁去填歌詞，他們的作品較多是完全沒有用韻的新詩體。

這首《月桃花》是上世紀五十年代的作品，歌詞的韻腳是《中原音韻》的「家麻韻」，除了一個「戴」（dài）字屬「皆來韻」之外，每句句腳都押韻。

　　然後再看《夜來香》的曲詞（歌詞全段重覆的從略），除了一個「夢」（mèng）字屬「東鍾韻」之外，其餘都押「江陽韻」。

　　　那南風吹來清涼（liáng），
　　　那夜鶯啼聲悽愴（chuàng），
　　　月下的花兒都入夢，
　　　只有那夜來香（xiāng），
　　　吐露著芬芳（fāng）。

　　　我愛這夜色茫茫（máng），
　　　也愛這夜鶯歌唱（chàng）
　　　更愛那花一般的夢，
　　　擁抱著夜來香（xiāng），
　　　吻著夜來香（xiāng）。

　　　夜來香（xiāng），我為妳歌唱（chàng）。
　　　夜來香（xiāng），我為妳思量（liáng）。
　　　啊……，我為妳歌唱（chàng），我為妳思量（liáng）。
　　　夜來香，夜來香，夜來香……

　　《夜來香》創作於一九四四年，一九四五年面世，黎錦光作曲兼填詞。黎錦光，原名錦顥，字履劬，湖南湘潭人，中國第一代流行音樂家（1907-1993），黎錦光共有八兄弟，排行第七，兄弟各自在本行中成就突出，時人稱為「黎氏八駿」。

　　此曲原唱者為李香蘭（1920-2014），鄧麗君在七八十年代重新唱紅，筆者小時候也唱得爛熟。

　　李香蘭，父母皆為日本人，中國出生，上海「七大歌后」之一。李香蘭於中國抗日戰爭期間，曾參與滿洲國的政治宣傳，戰後被控以漢奸罪。滿洲國（1932-1945），是由日本控制中國末代皇帝愛新覺羅溥儀（1906-1967）所成立，一般都在「滿洲國」三字之前，加一個「偽」字，稱為「偽滿洲國」，以示不承認是一個合法政權。

　　最後李香蘭以自身是日本人作辯，得以無罪釋放，恢復日本名山口淑子，後來先後嫁野口氏、大鷹氏。按日本社會習俗，女子婚後棄父姓改冠夫姓，所以又叫大鷹淑子。李香蘭後來從政，做過參議院議員。上世紀五十年代，曾在香港參與電影工作。

　　據說黎錦光當年曾經邀請周璇、姚莉、龔秋霞等紅歌星試唱《夜來香》，但是這首歌的音域比較廣，幾位紅歌

星都認為不容易駕御，最後就成為李香蘭的首本名曲了。
另外據黎錦光後人所講，他晚年聽過鄧麗君重唱版本，認
為鄧麗君唱的最好。

女人四十好年華！

由《夜來香》，想到一九八三年一齣香港粵語電影
《我愛夜來香》，泰迪羅賓導演，男女主角分別是林子祥
與林青霞。

泰迪羅賓（1945-），本名關維鵬，籍貫未詳，著名香
港電影人、歌手、作曲家、填詞人。

林子祥（1947-），廣東新會人，香港名歌手，作曲
家，演員。

林青霞（1954-），台灣台北人，女演員。七十年代最
著名的文藝片巨星，八十年代起戲路多樣化，九十年代息
影。

這齣《我愛夜來香》，以黎錦光作曲的《夜來香》譜
上粵詞，作為電影主題曲。電影內容因襲了一九四二年經
典美國電影《北非諜影》（Casablanca）的不少特徵，
卻以誇張的喜劇手法表達。《北非諜影》由堪富利保加
（Humphrey Bogart，1899-1957）、英格烈褒曼（Ingrid
Bergman，1915-1982）主演，男主角形象剛毅憂鬱，女主
角雍容高雅，普遍被認為是電影史上的經典傑作。電影以
北非摩洛哥的名城卡薩布蘭卡命名，主題曲亦同名。

　　粵語版《夜來香》填詞人為黃霑（1941-2004），廣東番禺人，香港知名作曲家、填詞人，廣告人，作家、演員。

　　粵語時代曲基本上用粵曲韻，陰平、陽平、陰上、陽上、陰去和陽去通押。以下《夜來香》用香港語言學會粵語拼音方案標示：

　　　　那千般優美夜色，

　　　　有百般鶯轉迴響（hoeng2），

　　　　月夜有你入懷，

　　　　在花下癡癡伴，

　　　　人生充滿芬芳（fong1）。

　　　　那春風好似為我吹，

　　　　那鶯聲歌唱為我響（hoeng2），

　　　　月夜有你入懷，

　　　　在花下癡癡伴，

　　　　人生充滿歡暢（coeng3）。

　　　　我的心，此際千樣醉，

　　　　為你，傾出愛甜釀（joeng6），

啊……

令我心花怒放（fong3），

為你高聲歌唱（coeng3）。

我傾出心裡樂章（zoeng1），

唱出深心裡夢想（soeng2），

夜夜願有你入懷，

在香夢癡癡伴，

從此長日相向（hoeng3）。

要共你，唱著那，夜來香（hoeng2）。

漢語拼音和粵拼雖然同樣用英文字母，但是體系不同，並不對應，本書無意深入介紹，列出來只是為了便利了解兩套拼音的讀者而已。

粵語版的歌詞多了一段，是因為原來的國語版的後半重唱相同的歌詞，粵語版則有一段另譜新詞。比較國粵語版，可以一窺二十世紀國語時代曲和粵語時代曲填詞的不同風格。通常用同一音樂旋律，粵語版的信息會比國語版為多。

　　國語版比較含蓄，「擁抱」和「吻」的是「夜來香」，當然，人又怎樣可以「抱」和「吻」一朵花？「夜來香」是花兒還是人兒，就要聽曲者去自行決定了。粵語版則是「赤裸裸」的要一個「你」入懷，是「兒童不宜」的「成人版」了。

　　黃霑詞的韻腳，在粵曲韻是「強疆韻」（-ong）和「康莊韻」（-oeng）通押。「芳」和「放」的粵讀屬「康莊韻」，兩字的韻母與其他押韻的句腳不同，「香」字等都屬「強疆韻」。

　　這齣電影跟娟姐有何關係？故事還未講完。

　　《我愛夜來香》既是因襲《北非諜影》，當然也有間諜組織的惹笑描述。戲中的抗日救國特務組織有辨析雙方身份一問一答的暗語：

　　　問：女人十八一枝花（faa1）。

　　　答：男兒十八玩泥沙（saa1）。

　　　問：女人四十好年華（waa4）。

　　　答：男人四十矇查查（caa4）。

　　　問：阿婆八十頂呱呱（gwaa1）。

　　　答：阿公八十似人渣（zaa1）。

這套暗語顯然重女輕男，以帶出喜劇效果。

「細路仔玩泥沙」指小孩堆沙為戲，比喻人處事不認真，辦正經事的時候仍是鬧著玩的意思。

「矇查查」是廣府話俗語，語源該是白話的「夢夢查查」。「夢夢查查」的用法是指人在乍醒時有些恍惚、迷糊的精神狀態。廣府話的「矇查查」語義有轉化，指人看事不明，處事有點糊塗，倒不一定指剛睡醒的狀態。

「頂呱呱」也是廣府話，即是「頂刮刮」，非常好之意。

「人渣」是「人類社會中的渣滓」，渣滓是物料經過粹取提煉之後剩下的殘渣，價值大降。所以「人渣」比喻品格卑劣、道德低下的人。不過廣府話有許多負面用詞在實際使用時可以比較寬鬆和誇張，用詞常可以重過實際情況。

林青霞演這部誇張喜劇時快要三十歲了，螢幕所見形象多樣化，的是大美人兒。

廣府俗語有云：「男人三十一枝花，女人三十爛茶渣。」跟前述的暗語大異其趣，似乎對女性極不尊重，不過也反映了一點點舊社會重男輕女的實況。茶渣是甚麼？中國人愛喝茶，茶葉泡過幾次，有效化學成份都溶解出

走，剩下來已無茶味的茶葉，就是「茶渣」了，還有加一個「爛」字，謔而又虐。舊社會經濟不發達，婦女早婚早育，年未滿三十已經子女成群，體力消耗很大，若加上糧食不足、營養不良，會衰老得很快。至於小康之家的男主人掌握家庭經濟，平日養尊處優，所以常會「三十一枝花」。

到了今天，在大華圈海峽兩岸四地的電影圈入面，四五十歲的中年大叔，還可以扮年青人，女明星則要面對「歲月不饒人」之嘆了。一線大明星，由年青到三十歲上下還在合演情侶、夫妻，過得十年八載，或會被分派演一對母子呢！

說了一大段閒話，這都跟娟姐有甚麼關係？

那句「女人四十好年華」當然就讓人聯想到《台灣望春風》時代的娟姐了！

現代社會婦女有自己的事業，相對經濟獨立，比起幾十年前較多晚婚遲育、少育。常有人說現代婦女做了媽媽之後，會有「第三期發育」。這也不是亂吹牛，真的有人在養過娃娃之後，身高竟然稍稍提升了！經過懷孕生產，許多女性都會顯得性格更堅強，甚至有運動健將體能更勝往昔呢。

　　現代人普遍營養充足，外表看上去比真實年齡似是年輕二十年以上的，也大有人在。

　　娟姐在《台灣望春風》時代正值「好年華」，陶醉於優美音樂世界之中，諒來工作愉快、精神滿足，心境開朗，人快樂自然顯得年青，看起來就比九十年代時更漂亮了。

八大國樂團

常言道：「牡丹花好，終須綠葉扶持。」

《台灣望春風》節目空前成功，娟姐當然應該記第一功，而伴奏的八大國樂團也功不可沒。

娟姐被稱為「小調歌后」，最擅長國語時代曲入面的小調曲種，用國樂來伴奏，那就再也適合不過了。

八大國樂團的國樂老師都是受傳統國樂訓練，他們演奏時完全沒有多餘的肢體動作。

現時有些國樂演奏家，可能出於形象設計的考量，又或者要營造一種全副心神都投入到演奏去的陶醉氣氛，便經常有搖頭擺腦太多的弊病。有時為了表達出使勁拉絃的氣勢，不單止持弓絃的手要蓄勢以待，然後忽然爆發，就連帶頭頸也猛烈搖晃！如果只是身體隨順手部使勁而稍為移動，本有其力學的原因在，但是不應到了有如喫過「搖頭丸」那麼迅猛。如果演奏吹管樂，如簫、笛一類，真不知晃來晃去有甚麼意義了。女樂師的衣服也不宜太過性感，露肩低胸過度的話，形象就與國樂不匹配了。

在《台灣望春風》欣賞娟姐的獻唱所見，八大國樂團的老師都沒有上述的毛病，形象端正，中正安舒。

八大國樂團的領奏，多以笛子為主，那是江南絲竹的傳統。我們廣東音樂則多數以胡琴領奏，或二胡、或高胡（高音二胡、又稱粵胡），風格不同。小時候聽廣東音樂，喜笛子多過二胡，因為二胡的音色可以非常哀傷。好像「瞎子阿炳」華彥鈞（1893-1950）的《二泉映月》，小時候看港產粵語長片，許多悲情片都有用《二泉映月》做背景音樂，配合人物故事情節，一聽到《二泉映月》，就讓人有「鼻酸」的感覺。人老了，越發受不了這樣的音樂。聽曲還是聽些令人心情愉快的作品為示。

八大國樂團的老師都有很高的造詣，不過音樂旋律的內涵，始終有些比較抽象，然後前人才有「高山流水」、「陽春白雪」的不同境界。音樂配了唱詞，信息就更豐富和集中，難怪今天的舞台歌劇，只能以唱家為主角了。

娟姐與一哥

《台灣望春風》節目除了娟姐之外，還有「一哥」鄭進一也是主持人。

鄭進一（1955-），本名鄭俊義，台南新營人，在台灣流行曲壇也是才子一名，作曲、填詞、演唱、演奏件件皆能。

究竟在《台灣望春風》播出的那幾年，娟迷對「一哥」是甚麼感覺、如何評價呢？

到了娟姐在《台灣望春風》的演出片段在YouTube重新熱播之後，就可以肯定，絕大多數的娟迷和其他偶然有機會欣賞娟姐曲藝的「路人」都不喜歡「一哥」。

許多擁戴和愛護娟姐的歌迷還很不滿意一哥疑似對娟姐「毛手毛腳」呢！

其實男女歌手既要同台合唱情歌，有些拉拉手、搭搭肩，甚至摟摟腰倒也在所難免。不知一哥跟別的女歌手合作時，會不會也揩揩油、吃吃豆腐呢？娟姐向來都是乖乖女的形象，據說她十來歲時在「秀場」現場演唱的時候，原本喧鬧放縱的觀眾都常會因為娟姐這樣一個小公主站在台上而有所收斂。看過一些娟姐和一哥合唱情歌的片段，

倒覺得一哥經常是尷尷尬尬似的，好像除了執麥克風的手之外的另一隻空手，總覺不知放到那處才是！

有一回在節目中，娟姐和一哥歌唱完了之後的閒聊時間，半開玩笑的說出一哥是個「花心大蘿蔔」，這恐怕是台灣演藝界公議的實情了。總的感覺，一哥對娟姐一直都是規規矩矩的。

這位不太受娟迷歡迎的「老鄭」、「一仔」，其實也亦算是個實力派的歌手。但是與娟姐同台合唱，就徹徹底底的給比下了！

《台灣望春風》播出好幾年，許多名曲娟姐都過唱過不止一次，有些還是娟姐既有獨唱，也有與一哥合唱。

這就出事了！

在YouTube聽娟曲可以飽覽幾年間的視頻，有了比較，公議就是許多時娟姐獨唱時效果完美，與一哥合唱就只能唱好自己的部份。許多留言就赤裸裸的說出：最好一哥不要在一旁干擾搗亂！

甚至有不懂中文的外國網友也說娟唱年青貌美而歌唱的嗓音動聽，一哥就由外型到歌聲都不是那個水平了。

這令我想起《倚天屠龍記》入面的一幕，話說主角張無忌與舅舅殷野王為營救阿蛛、即是殷野王的女兒、張無

忌的表妹殷離，兩人在沙漠上一起追趕「青翼蝠王」韋一笑，怕韋一笑忽然寒毒發作，會咬死蛛兒吸她的血來療傷保命。張無忌知道殷野王是自己親舅舅，殷野王卻不知眼前人是親外甥，還有借機殺人、以除後患的想法！

殷野王已經全力施為，換錯一口氣也不成；但是張無忌卻是輕描淡寫，一邊疾馳，一邊侃侃而談，那就是《台灣望春風》時代，娟姐和一哥的分別了。

一哥間中有一兩首歌發揮得比較好，就勉強可以襯得上娟姐。

可憐的一哥！

不過，互聯網上還留傳另一個說法，認為一哥唱歌的調子與娟姐不一樣，在節目中他只能改調來遷就，倒不知是也不是，不妨記下來給大家參考。

「娟姐三大神曲」之一：紫薇《回想曲》

娟姐翻唱遍了上世紀三四十年代以來的國語時代曲金曲，因為《台灣望春風》紀錄了這幾年內娟姐的現場演唱，這樣就容易比較了。

這些名曲，可以說娟姐差不多每一首都發揮出極高的水準，絕對可以與原唱者並駕齊驅，甚或有過之而無不及。不過，為免把話說得過了頭，還是稍為代娟姐謙退一點，說是都「不遜於原唱」就算了。

為資助談，挑選了三首我認為娟姐發揮得最好的，稱為「三大神曲」，那全是潘國森一個人說了算。畢竟各花入各眼，每一位聽眾都有不同的鑑賞品味，無須強求一致。

《回想曲》可以排第一名。

這曲是由紫薇（1920-1989）唱紅。紫薇本名胡以衡，南京人，有「長青歌后」之稱，走紅後除了演唱了外，還致力教學，桃李滿門。

娟姐與紫薇阿姨甚有緣，白冰冰（1955-）曾經介紹紫薇獨具慧眼，很早就預言娟姐必定大紅！白冰冰，基隆人，歌手、演員、節目主持人，原名白月娥，後又改名白

雪嬋。在一次電視綜藝節目，白冰冰憶述有一回參加歌唱界的勞軍團，紫薇是團長，白冰冰和娟姐都是團員。紫薇一聽娟姐的歌，立馬就找唱片公司負責人說，這個小女孩一定大紅，要立刻簽約！白冰冰還說她當時與娟姐同是新人，看見前輩紅歌星這樣盛讚娟姐，感到非常羨慕。

娟姐在《台灣望春風》幾年節目，起碼唱過《回想曲》三次。其中一次還強調自己轉唱小調，就是從這首《回想曲》開始。再者，娟姐一九八五出版的《回想曲專輯》，是首次灌錄全小調的唱片，這第一次以《回想曲》命名，或可以從側面得見娟姐對這位前輩十分尊重。

回到兩位演唱《回想曲》的差異，可以說紫薇是以一貫端壯貴婦的風範（雖然紫薇形象是挺優雅，但是早年卻因學歷低而被排斥），唱來不帶半點個人感情，似是旁觀者清的說書人了。

娟姐的唱法，卻是將自己完全代入曲中的那位佳人，尤其是唱到「我是那畫中仙」一句，低個淺笑，嘴角含春，倒好像這首《回想曲》是為娟姐度身訂做似的！

《回想曲》由周藍萍（1925-1971）作曲，楊正填詞。無論時國語時代曲還是粵語時代曲，作曲人、填詞人都常用筆名，原因是他們與唱片公司或電影公司有合約，一般

都列明不得為公司的競爭對手效力。如果要私底下「違約」，都要用筆名。楊正的個人資料，以筆者一個外行人很難找出真相。不過現在主要是談娟姐唱的歌，歌詞誰作就不必深究。周藍萍另一首作品《綠島小夜曲》也是由紫薇唱紅。潘國森人在香港，孤陋寡聞，首次聽這《回想曲》還是娟姐所唱，《綠島小夜曲》則早就唱得爛熟。

《回想曲》是用了《詩經》的寫法：

　　桃花開放在春天，一見桃花想從前（qián）。
　　好像情郎他又回到，他又回到我身邊（biān）。
　　唱一曲小桃紅，紅上了我的臉（liǎn）。
　　小桃紅唱一曲呀，使我想起從前（qián）。

　　蓮花開放在夏天，一見蓮花想從前（qián）。
　　好像情郎他又回到，他又回到我身邊（biān）。
　　聽一遍採蓮曲，促成了並蒂蓮（lián）。
　　採蓮曲聽一遍呀，使我想起從前（qián）。

　　桂花開放在秋天，一見桂花想從前（qián）。
　　好像情郎他又回到，他又回到我身邊（biān）。

喝一杯桂花酒，人比那花嬌艷（yàn）。

桂花酒喝一杯呀，使我想起從前（qián）。

梅花開放在冬天，一見梅花想從前（qián）。

好像情郎他又回到，他又回到我身邊（biān）。

畫一幅賞梅圖，我是那畫中仙（xiān）。

賞梅圖畫一幅呀，使我想起從前（qián）。

《詩經》主要是四言詩，每章用詞大量重覆，只是改動幾字。《回想曲》每章格式相同，音樂旋律重覆，改字位置也劃一。

前面談到《中原音韻》只是借題發揮，這不代表自上世紀三十年代以來的國語時代曲填詞人都是依足《中原音韻》。不過這是前輩都有考慮歌詞腳句要押韻。

《回想曲》每章的一、三、四句句腳都重覆用「前」、「邊」兩字。每章第三句句腳則換用「臉」、「蓮」、「艷」、「仙」。按現代漢語語音，只有「艷」字的韻母不同，其餘五字則一樣。若按《中原音韻》，前、邊、蓮、仙都屬「先天韻」，臉和艷則屬「簾纖韻」，說明語音常變。但是國語時代曲填詞不似舊日宋詞

時代受詞牌規範，總之有押韻就可以成章。

用詞方面，這首《回想曲》四章稍改內容。由春桃、夏蓮、秋桂到冬梅，四時各賞一花；再配合唱曲、聽曲、喝酒和畫圖。

曾經比較兩位歌后級人物的唱法，紫薇換氣毫無了無痕跡，娟姐則還是聽得到輕微的換氣聲，算是遜了一籌。不過紫薇的唱法是在說故事，聽上去技巧是完全沒有瑕疵，只不過有點「事不關己」的感覺而已。此所以，潘國森只能更喜歡娟姐的唱法了。

「娟姐三大神曲」之二：鄧麗君《雨的旋律》

娟姐翻唱國語版《雨的旋律》，潘國森評為《三大神曲》的第二位。娟姐在《台灣望春風》起碼唱過此曲四次！最喜歡是二零零五年十二月唱的那一次，當時娟姐穿了黑色過膝的連身短裙。

原曲是一九六二年的《Rhythm in the Rain》，是美國流行歌曲樂隊The Cascades的代表作。歌詞大概是一個男孩的自白，他暗戀一位女孩而不敢表白，結果對方離開了家鄉出外發展，男孩還祈求雨水代他向那遠方的女孩轉達呢！

國語版似乎是為鄧麗君而填詞，資料顯示在上世紀六十年代末，那是娟姐還未上幼稚園吧？填詞人待考，其詞曰：

> 那夜雨彷彿也在笑我太癡呆（dāi）。
> 笑我窗兒一扇也不開（kāi）。
> 那夜雨那裡知道我的愛不在（zài）。
> 它一陣一陣灑下來（lái）。

那夜雨彷彿也在笑我太癡呆（dāi）。

笑我淚珠滾滾頭不抬（tái）。

那夜雨那裡知道我的心悲哀（āi）。

它一聲一聲費疑猜（cāi）。

雨呀！請你為我音訊帶（dài）。

問一聲他為什麼不把我理睬（cǎi）。

卻偷走了我的癡心該不該（gāi）？

該不該（gāi）？

我心裡只有一個他是我的愛（ài）。

他的笑顏留在我腦海（hǎi）。

我心裡只有一個他是我的愛（ài）。

請你去對他說明白（bái）。

雨呀！請你為我音訊帶（dài）。

說一聲我在為他相思苦難挨（ái）。

請告訴我怎能得到他的愛（ài）。

他的愛（ài）。

我心裡只有一個他是我的愛（ài）。

他的溫暖留在我胸懷（huái）。

我心裡只有一個他是我的愛（ài）。

請你去對他說明白（bái）⋯⋯

請你去對他說明白（bái）⋯⋯

請你去對他說明白（bái）⋯⋯

　　國語歌詞的故事來容，剛好把原曲的男女對調，改成女孩不敢向心儀的男孩表白。歌詞的句腳分別是：呆、開、在、來、抬、哀、猜、帶、睬、該、愛、海、白、挨、懷十五個字，全都押韻。

　　鄧麗君的版本，聲音故然是甜美，可是唱來算是比較平板。還多了一絲絲的哀怨，一點點的愁苦，好像感到那一份單相思的心情已經無法得到美滿結局，不似娟姐唱成活潑開朗得多。可能也反映了小鄧姐的人生際遇，她雖然紅得空前絕後，歌台下的生活有較多不如意事。

　　娟姐這一回的唱法完全是代入了歌曲的角色之中，表現得非常活潑佻皮，如實顯示出情竇初開美少女的青澀可愛，就是清純少女初嘗戀愛滋味，患得患失的那種感覺。

　　娟姐在現場演唱時加入了許多結合歌詞的「做手」，

我們粵劇究竟唱、做、唸、打。唱時代曲不同中國傳統的舞台戲劇，也不似西方的歌舞劇，只有唱歌，少唸白而不用打，卻可以加「做」入去。

以這首神曲為例，娟姐一面嘴裡唱「那夜雨彷彿也在笑我太癡呆」，表情和肢體動作卻只有輕輕的一點埋怨，加一點點的無奈，卻是仍是一臉堆歡、甜絲絲的。到了「問一聲他為什麼不把我理睬」，「卻偷走了我的癡心該不該」，這種輕怨淺顰，會把男人融化。最多歌迷稱讚的卻是一句「說一聲我在為他相思苦難捱」，唱來手舞足蹈，即是廣府話所講的「肉緊」了。

娟姐這種從心底裡笑出來的唱法，表達曲中人對這一段還未有茁壯成長的感情，仍然抱有樂觀的態度。至於聽過的其餘三次，唱法大致相同，只不及這次的活潑奔放。

娟姐翻唱小鄧姐的名曲，基本上各有千秋，但是這首《雨的旋律》的總成績，就明顯是娟姐優勝了。

「娟姐三大神曲」之三：李麗華《天上人間》

李麗華（1924-2017），祖籍河北，上海出生。系出京劇世家，父母皆是名伶，上世紀四十年代至八十年代活躍於藝壇的名歌手、名演員，暱稱「小咪」。先後在一九六五年和一九六九年，兩度榮獲台灣金馬獎最佳女演員獎，即是兩屆「金馬影后」，那可是台灣影壇的最高榮譽。

小時候，在香港的電視台重播的國語電影看過多齣「小咪」姐的作品，印象中是位年紀較大、妝化得很濃的女演員。近日重看小咪姐舊作的片段，原來她到了接近「好年華」的年紀，拍一幕出浴戲，臉蛋香肩看上去還是甚為嬌嫩的。當然那個年代的電影作風「保守」，雖說是出浴戲，無非是洗完了裹好身體，由侍女扶住出水而已。從來不知道李麗華也能唱歌，因為翻查這首我心目中「三大神曲」之三，才知道原唱者是她。

這「三大神曲」都是先聽娟姐唱的版本，容或有先入為主，感覺還是娟姐能夠唱出曲中情意，發揮盡致。

這首《天上人間》，是楊彥歧作詞，姚敏作曲。其詞曰：

樹上小鳥啼，江畔帆影移，

片片雲霞，停留在天空間（jiān），

陣陣薰風，輕輕吹過，稻如波濤，柳如線（xiàn）。

搖東倒西，嚇得麻雀兒也不敢往下飛。

美景如畫，映眼前（qián），

這裡是天上人間間（jiān）。

青蛙鳴草地，溪水清見底。

雙雙蝴蝶，飛舞在花叢裡。

處處花開，朵朵花香，蘭如白雪，桃如胭（yān）。

妳嬌我艷，羞得金魚兒也不敢出水面（miàn）。

萬紫千紅，映眼前（qián），

這裡是天上人間（jiān）。

　　娟姐在《台灣望春風》唱這歌時，是養了娃娃、當了媽媽之後，比起未結婚前，就多了幾分柔情似水的母愛了。

　　「娟友」普遍認為以娟姐唱兒歌的功力，可以猜想娟姐有能力做一位出色的幼兒教育工作者呢！

　　潘國森常想，娟姐的歌如果抽起較多男女戀愛成份的，絕對可以拿去給小孩唱歌學國語（普通話）之用。

周璇、鄧麗君、蔡幸娟

周璇（1920-1957），著名歌星、影星，有「金嗓子」、「歌后」和「影后」之稱，位列上世紀四十年代上海歌壇七大女歌手之一，也是所謂「七大歌后」，周璇可說是「歌后中的歌后」了。

周璇出道早，於一九三七年中國八年抗日戰爭前夕，以一曲《天涯歌女》紅遍全國。上世紀三四十代，是中國社會非常動蕩的歲月。這首《天涯歌女》是電影《馬路天使》的主題曲，賀綠汀（1903-1999）作曲，田漢（1898-1968）作詞。

賀綠汀，名楷，湖南邵東人，作曲家、音樂理論家、音樂教育家。田漢，字壽昌，湖南長沙人，作家、詩人，作品涵蓋活劇、戲曲、電影、歌詞、小說等，《義勇軍進行曲》的作詞人。兩位都在「文化大革命」時受到批鬥，最後賀生田死。

七大歌后之中，周璇知名度最高，潘某人認為有兩大原因。一是她在七歌后之中，壽元最短，人生也最為坎坷；二是鄧麗君在周璇離世後二十多年將她的歌重新唱紅，並帶回中國大陸！影響至為深遠。

　　鄧麗君有多紅？

　　她可不是「紅透半邊天」那麼簡單，她實在是「紅透全片天」！

　　《馬路天使》其中一幕是周璇帶淚唱《天涯歌女》，當時才十七歲，歌聲和造形都帶點稚嫩，給觀眾楚楚可憐的感覺。伴琴只得一張胡琴，旋律便多帶淒酸苦楚的味道。曲詞多用「呀」，更覺嬌柔。當下是「淚呀淚沾襟」，仍是憧憬著終有一是「小妹妹似線郎似針，郎呀穿在一起不離分」。鄧麗君的唱法當然沒有電影中的淒苦，但是仍帶點哀愁；蔡幸娟的唱法更顯得歌者對於那個「郎」的前途甚為樂觀，《台灣望春風》時代由八大國樂團伴奏，以笛子領奏，又是另一番風味了。

　　舊社會的歌女以賣唱為生，生活迫人、無奈拋頭露面，都是社會上不幸的一群。現在世道變了，賣歌人可以得到非常豐富的經濟收益。鄧麗君有「歌姬」之譽，似乎是日本人給的。可是「歌姬」在中文並不是尊重的用詞，這在日文漢字可能無所謂。所以我情願以「演唱家」相稱。

　　除了《天涯歌女》之外，鄧麗君起碼還重新唱紅了《何日君再來》和《夜上海》，尤以《何日君再來》最受

歡迎，簡直是紅遍九州四海。鄧麗君將《何日君再來》帶回大陸，有些歌迷還誤會她是原唱者呢！原唱幾句勸酒的唸白由男聲講出，現在都是由歌者包辦。

《何日君再來》是一九三七年電影《三星伴月》的插曲，面世後長期成為禁歌，據說其中一個原因是歌名的諧音為「賀日軍再來」云云。時值日本軍國主義者全面侵略中國的歲月，神州大地有國民政府、中國共產黨政府和日本侵略者在。國民政府認為是此曲意在召喚共產黨人重回上海；共產黨則認為此曲反映上海的「墮落生活方式」；日本人則認為此曲是抗日歌曲，問「何日國軍再回來」。同是一「君」，卻原來可以有多種解讀！

此曲由劉雪庵（1905-1985）作曲，黃嘉謨（1919-2004）作詞。劉雪庵，西川銅梁（今屬重慶市）人，作曲家、教育家。曾因這首《何日君再來》而被打成「右派」。黃嘉謨，祖籍福建晉江，生於廣西，電影編劇、學者，國共內戰期間到台灣工作及定居。

《何日君作來》是我們這個時代送別歌的首選。鄧麗君當年只翻唱原曲的部分，娟姐則唱完全曲。曲詞也就不介紹了，反正大家都耳熟能詳。

《夜上海》是為一九四六年電影《長想思》的插曲，

陳歌辛作曲，范煙橋作詞，音樂有濃厚爵士樂風格，帶出上海這個國際大都會的獨特韻味。陳歌辛（1914-1961），原名陳昌壽，生於上海，或云有印度人血統，著名流行音樂人。上世紀五十年代也被打成右派，不幸死於流放地。范煙橋（1894-1967），為北宋名臣范仲淹從姪范純懿的後人。多才多藝，精通文學、電影、書畫等，時人譽為「江南才子」，死於文化大革命初期。

　　順帶一提，娟姐也翻唱過周璇另一名曲《采檳榔》，在《台灣望春風》節目試過獨唱，也曾與鄭進一合唱。結果是大家都想得到，許多娟迷都罵「一哥」搗亂！他這幾年吃的這口飯可真不容易呀！

娟姐似未唱白虹

當年上海七大歌后，以周璇、白虹（1920-1992）和龔秋霞出道稍早。

早在一九三四年，上海各家電台歌星聯賽上，白虹就曾以九千多票的絕對優勢，獲得「歌唱皇后」頭銜，周璇得第二。所以七大歌后餘下的幾位就先談一談白虹。

白虹，原名白麗珠，祖上屬滿州正黃旗，三四十年代著名歌唱家、電影演員，曾灌錄歌曲百多首，參演電影三十部，又演過不少舞台歌劇。藝名取材自成語「白虹貫日」，很有抗日意味。

國共內戰之後，七大歌后中就只有周璇和白虹留在中國大陸，雖然白虹仍有參加舞台演出，但是在舊上海灘的歌唱事業就提早告終了。白虹在文革期間受到「衝擊」，七十年代末退休。當九州大地人人都是「晚上聽小鄧」的時候，這位舊日上海七大歌后之一，不知有何感想？不知會否勾起舊日的回憶？

據手頭上的有限資料顯示，似乎鄧麗君、蔡幸娟都沒有怎麼翻唱過白虹的名曲。

惜哉！

　　白虹其中一首代表作《郎是春日風》應該很適合娟姐翻唱。

　　此曲由李厚襄（1916-1973）作曲填詞。李厚襄為浙江寧波人，國語時代曲重要創作人。一九四九年南下香港，延續他的音樂事業。

《秋水依人》龔秋霞

　　按資歷，再談龔秋霞（1916-2004），七大歌后以她年齡最長，其餘六人都在二十年代出生。龔秋霞，江蘇崇明（今屬上海市）人，電影演員、歌星。二次大戰結束後移居香港，五十年代後較多專注電影工作，淡出歌壇，穿梭於香港台灣。因後期多演慈母角色，有「眾人母親」之稱。

　　娟姐曾翻唱龔秋霞的首本名曲《秋水伊人》，此曲由賀綠汀作曲填詞。

　　兩位的全部交集就是這些？

　　待考。

《秋夜》白光《魂縈舊夢》

　　白光（1921-1999），原名史永芬，生於北京，上海七大歌后之一，活躍於上世紀四、五十年代，能歌擅演。白光擁有一把磁性的低音嗓子，尤擅長演騷在骨子裡的妖艷的壞女人，號稱「一代妖姬」、「傳奇女子」。年輕時經歷過不美滿的婚姻之後，四十多歲時跟比自己年輕二十六年的歌迷結婚，廝守三十年，走到生命盡頭，成為佳話。

　　小時候在電視上看過白光主演的國語電影，還有娛樂新聞的照片，當時感覺是這位女主角是方形的臉蛋，感覺有點醜。或許那都是五十代以後甚或更後期的造形，畢竟是長了年紀。現在找到四十年代舊照，原來白光年青時還真算漂亮，自有當女主角走紅的資格。

　　娟姐起碼翻唱過白光的兩首代表作。

　　一是《秋夜》，一是《魂縈舊夢》。

　　「一代妖姬」唱《魂縈舊夢》，真有勾魂攝魄之力，男人若沉迷其中，或會願意不顧一切去滿足「妖姬」的欲求。那些歷盡滄桑的「傳奇女子」低訴了。至於《秋夜》由白光唱出，還有一種迷離感。

　　娟姐則永遠是乖乖的鄰家女孩形像，她唱《魂縈舊

126

夢》，是帶出一種叫男人要挺身而出保護她的感覺，白光的唱法則是要男人瘋狂地愛。

娟姐在《台灣望春風》也多次唱過《秋夜》，有一回是穿了一襲淡紫色的帶連身及膝裙，仍是一撮秀髮擱在左肩。輕柔的音樂與歌聲，就如沐浴於秋天夜涼如水之中，優悠雅淡之至。再比較娟姐十來歲時唱版本，發覺除了表達出的感情沒有那麼成熟之外，技巧已甚圓融熟練。

吳鶯音《岷江夜曲》

吳鶯音（1922 -2009），本名吳劍秋，祖籍浙江寧波。上海七大歌后中以她出道最遲，在抗戰勝利之後，有「鼻音歌后」之稱。

娟姐翻唱過她好幾首代表作，如《明月千里寄相想》、《斷腸紅》和《岷江夜曲》，尤以《岷江夜曲》最為佳妙。

這首曲的「岷江」是何所指？

或云是中國四川省的岷江，但是曲詞講的卻是「椰林」與「漁火」，不是四川的地貌人情。於是有說指此岷不同彼岷，實指菲律賓的馬拉尼（Manila），舊日又譯「岷里拉」，「岷江」或為貫穿「岷市」的一條江了。那可能是巴石河（Pasig River，舊譯岶西格河）。這樣椰林和漁火就有著落了。

曲詞曰：

椰林模糊月朦朧，漁火零落映江中。

船家女輕唱著船歌，隨著晚風處處送。

岷江夜，恍如夢，紅男綠女互訴情衷。

心相印，意相同，對對愛侶情話正濃。

椰林模糊月朦朧，漁火零落映江中。

船家女輕唱著船歌，隨著晚風處處送。

　　娟姐有一回在《台灣望春風》穿了黑色吊帶低胸連身及膝裙演唱，仍是擱一撮秀髮在左肩，美目流盼、巧笑嫣然，歌頌愛情，別有一種性感成熟的美態。當初挑選「娟姐三大神曲」時，也有想過這首《岷江夜曲》，但是娟姐唱得超凡入聖的名曲實在太多，雖然是遊戲文章，總得有個取捨。

《香格里拉》、《第二春》、《小小羊兒要回家》

娟姐翻唱昔年上海灘眾前輩歌后的名曲還有很多，此下稍作介紹。

首先是歐陽飛鶯（1920 -2010）的《香格里拉》。

歐陽飛鶯，本名吳靜娟，江蘇吳縣人。抗戰勝利後才在上海走紅，不在七大歌后之列。她的藝名相信與她主演的電影《鶯飛人間》有關。一九四九年以後定居菲律賓，八十年代夫死後移居美國。

娟姐在《台灣望春風》曾與鄭進一合唱此曲，結果大家都可以猜想得到，不少娟迷仍是覺得一哥在攪局搗亂！都說還是娟姐獨唱更好，可憐的一哥！此曲筆者小時候也聽得很熟。

再有是董佩佩（1928-1976/1978）的《第二春》。

董佩佩有「小周璇」的稱號，一九四九年離開上海到香港，曾拍攝電影《金嗓子》，主題是影射周璇，「小周璇」之名或是來源於此。據云晚年不甚如意，卒年亦未確知。

《第二春》筆者小時候已聽熟，但是當時不大理解曲詞，又「幽靈」、又「好像是一支箭穿透了我的心」的，

感覺有點神秘和迷離。後來才知道，那無非是「邱比特之箭」（Cupid's arrow）而已。邱比特是希臘羅馬神話入面「愛神」維納斯（Venus）的兒子，是個「小愛神」，邱比特的形像是個手拿弓箭、背部長有一對翅膀的調皮小男孩，祂的金箭射入人心會讓人產生愛情。

這首《第二春》也是少數被配英詞的國語時代曲，即周采芹（1939-）的《Ding Dong Song》。周采芹是京劇大師周信芳（1895-1975）的女兒。

周信芳祖籍浙江寧波，藝名本是「七齡童」，因音近被誤作「麒麟童」，後來就以「麒麟童」行世，其開創的京劇老生演藝被稱為「麒派」，文化大革命時曾入獄。

周采芹於五十年代初到香港，後赴英國，並入英籍，成為演員，英語藝名「Tsai Chin」。

再有張露（1932-2009）的《小小羊兒要回家》和《迎春花》（鄭進一合唱）。

張露，本名張秀英，江蘇蘇州人。四、五十年代上海著名歌手，後到香港定居，有「中國歌后」的美譽。七十年代中才淡出歌壇，處於半退休狀態。

《小小羊兒要回家》第一句是「紅紅的太陽下山啦、咿呀嗨、呀嗨！」曾經被認為是對「紅太陽」的不敬、甚

至咒罵，妙哉！

　　娟姐與鄭進一合唱《迎春花》，結果是怎樣，聰明的讀者諸君都猜得到了，無庸細表。

　　張露還有另一代表作《給我一個吻》，娟姐在《台灣望春風》與鄭進一合唱過台語版。

《王昭君》、《兩相依》

筆者年輕識淺，對於國語時代曲壇所知甚麼膚淺，果然就遺漏了娟姐也唱過梁萍的名曲。如再有掛一漏萬，請海內外顧曲周郎不吝賜教。

梁萍（生年不詳），又名梁愛音，廣東中山人。舊上海時代歌手，抗戰勝利之後才由姚敏飛掘而出道，現以望九高齡，在美國三藩市頤養天年，仍有提攜後輩、指點曲藝，人稱「梁媽媽」。她的代表作有《少年的我》、《王昭君》和《兩相依》等。據云梁萍對年前李香蘭逝世很有感觸，當時舊上海歌壇的圈子其實很少，雖然「梁媽媽」不在七大歌后之列，其實與所有歌手都有交往。現在好姊妹一個一個的走，只剩下姚莉和「梁媽媽」了。

《少年的我》和《王昭君》筆者小時候也唱得熟，但是當年資訊不靈，都是聽翻唱的，從來都不知歌曲的原唱及相關的歷史。

娟姐好像在年紀很小的時候就唱《王昭君》而在歌唱比賽中獲獎，後來灌錄唱片，那個時候還在唸中學吧？嗓音跟成年後很不一樣，可以見證她的曲藝不斷進步。《台灣望春風》時代翻唱過《兩相依》和台語版的《少年的

我》。

娟姐說過，她對這些舊上海時代的老歌都是當新歌來唱。還是一句老話，基本上每一次都有自己的風格，不遜於原唱。

美黛《意難忘》

前文點將，先談過鄧麗君、上海七大歌后和同時同地走紅的名家，再下來是台灣的前輩歌后。紫薇前文在談《回想曲》時已介紹過，然後是美黛（1939-）。

美黛，本名熊美黛，台灣桃園人，首本名曲《意難忘》，在六十年代紅遍全台。

《意難忘》是將日本名曲《東京夜曲》改編，慎芝（1928-1988）填詞。慎芝，本名邱雪梅，作曲作詞人，電視節目主持人。

娟姐一九九二年重唱《意難忘》，作為同名電視劇的主題曲，又將此曲在台灣再次唱紅。

美黛阿姨演唱時的公眾形象，是個穠艷少婦；跟娟姐永恆的乖乖女大異其趣。有一回兩位同台合唱此曲，大概在九十年代吧，美黛阿姨已經洗淨鉛華，打扮得很樸素。美黛生得個子嬌小，比娟姐矮了半個頭，娟姐唱時，畫面中見到美黛近距離看著娟姐，低聲和唱，倒似是反過來有點似小妹妹看大姊姊唱歌的，形成有趣的畫面。

相信美黛阿姨的心目中，一定是非常讚賞眼前這位年青後輩重唱自己成名代表作的功力，又實在是慈祥長輩在

勉勵後輩了。

　　娟姐的唱法與美黛不同，各有千秋。這又是娟姐翻唱歌后級前輩名曲都不遜於原唱的又一明證。

　　娟姐還翻唱過美黛另一代表作《我在你左右》，那本是韓國樂曲，也是慎芝譜上中詞，此曲筆者小時候也曾唱熟，只是近年才知道其來歷。

靜婷、崔萍、蓓蕾

　　一九四九年，國共內戰大局已定，許多中國人要決定去留，這個決定將要影響許多人的一生。當年先父也是決定由廣州遷居到香港，歷史本來沒有如果這樣、如果那樣，不過先父若不南來，就不可能認識在香港土生土長的家母，世上就不會有我這一個潘國森，就算先父另娶也生一個兒子潘國森，也會很不一樣。

　　五十年代初，有大量上海人帶著新資金和新技術南遷到香港。香港電影界和時代曲界也因為內戰結束而迎來第一批南下精英，上海七大歌后就來了五位。

　　此下要談談娟姐翻唱過，香港五十年代後成名前輩歌后的代表作。

　　小時候，電視台曾經邀請三位跟邵氏公司有淵源的歌后級唱家，合作歌唱節目，她們是靜婷（1934-）、崔萍（1938-）和蓓蕾（1942-）。此所以筆者對她們印象比較深。

　　靜婷，原名郭大妹，生於四川。一九四九年隨家人到香港，年青時為幫補家計，到夜總會演唱。為隱藏身份，以母親的席姓，取藝名「席靜婷」。靜婷除了演唱當時流

行的國語時代曲之外，也擅長「黃梅調」。當時香港國語電影市道興盛，以「黃梅調」作號召的歌唱電影大行其道，名作《江山美人》的林黛（1934-1964）和《梁山伯與祝英台》的樂蒂（1937-1968），都由靜婷幕後代唱。

　　林黛，本名程月如，祖籍廣西賓陽。其父程思遠（1908-2005）是民國時代軍事領袖李宗仁（1891-1969）的機要秘書。林黛以英文名Linda為藝名，四屆亞洲影后。

　　樂蒂，本名奚重儀，上海浦東人。有「古典美人」之譽。

　　兩位銀幕上的大美人都在妙齡自殺身亡，紅顏薄命，千古同概！記得初次知道林黛，是在一九六九年底。電視台推出「六十年代大事回顧」之類的節目，就有提到四屆亞洲影后之死。

　　娟姐也能唱黃梅調，現時在Youtube流傳有兩段合唱，顯示出娟姐深得黃梅調的精髓，以一貫的輕柔唱法重唱靜婷的名曲。

　　一次是比較早期的綜藝節目，先後與費玉清（1955-）、張菲（1951-）兄弟合唱《十八相送》的選段，當然有「菲哥」和「小哥」在，難免有些攪笑和搗蛋，不過娟姐

是能征慣戰,現場演唱也是處變不驚。

張菲,本名張彥明;費玉清,本名張彥亭。兄弟祖籍安徽桐城,台灣出生,都是台灣演藝界重量級人物。娟姐經常與他們合作。張菲還是鄭進一的「師父」,所以嚴格來說娟姐在《台灣望春風》是跟「後輩」搭檔呢!這還不夠,彭恰恰(1956-,本名彭樟燦)又是鄭進一的徒弟,《台灣望春風》之後,娟姐與彭恰恰搭檔主持《我愛桃花鄉》。從娟姐與張菲平輩論交算起,娟姐還足足長了彭恰恰兩輩!彭恰恰在「江湖」上遇上娟姐,是不是要喊一聲「姑奶奶」呢!

另一次則是在《台灣望春風》與胡錦(1947-)合唱《戲鳳》(電影《江山美人》插曲)。

崔萍,原名崔秀蘭,祖籍江蘇,生於哈爾濱。曾參加電影演出,後轉為專注在歌唱事業,有「抒情歌后」及「金魚美人」之稱。代表作有《南屏晚鐘》和《今宵多珍重》等。

娟姐在《台灣望春風》節目曾經翻唱這兩首名曲,聲、色、藝三者完美的結合,盡顯娟姐的功力,也是那一句話:「不遜於原唱者。」

蓓蕾,本名談蓓蕾,廣東人。上海出生,五十年代來

港，早年有「小吳鶯音」之稱，後來改變歌風，多唱英文歌曲。與香港名騎師梅道登（Middleton）結婚，夫死後一度回港復出，後又再移民並在再婚。九十年代回港演唱，風采仍在。

蓓蕾在舞台上形像和唱法，帶有一種野性美，有點「騷」，但不似白光的妖。這可能跟她轉唱英文歌有關，那個年頭的英文歌比國語歌更多狂放的歌曲。

國語時代曲則有《歡樂今宵》和《我一見你就笑》兩首代表作是娟姐在《台灣望春風》翻唱過。兩次都是與鄭進一合唱，娟姐的唱法只是輕快，卻不帶野性美，符合她一貫的乖乖女形象。

「小調歌后」劉韻

劉韻（1941-），本名劉桂蘭，外號「小調歌后」，這正正與娟姐相同，娟姐也是「小調歌后」，只不過兩位「小調歌后」就差了整整一代。

劉韻的聲底非常嬌嫩清脆，成名於五十年代末，代表作有《知道不知道》、《加多一點點》和《姑娘十八一朵花》等。這三首名曲筆者小時候也算聽得比較熟。

娟姐在《台灣望春風》翻唱過《知道不知道》，大概九十年代也唱過《姑娘十八一朵花》，《加多一點點》則不知有無唱過了。

兩位不同時代的「小調歌后」各有千秋，不過娟姐翻唱不同前輩的名曲似乎更多，在這方面就算勝了一籌。

「小雲雀」顧媚

顧媚（1929-），本名顧嘉瀰，生於廣州，演員、歌手、畫家。她的演藝事業主要活躍於五、六十年代，曾拍攝電影《小雲雀》，因而有「小雲雀」之稱。《不了情》為其首本名曲。七十年代以後專注於繪畫藝術。

娟姐有「東方雲雀」之號，兩家都是「雲雀」，的是有緣。娟姐也唱過《不了情》，但是她低音部稍弱，實話實說，娟迷若要罵我，我也不會理會的。

「六嬸」方逸華

　　方逸華（1934-2017），原名李夢蘭，又名方夢華，歌星、演員、高級行政人員。香港電影大亨邵逸夫（1907-2014）的繼室，邵逸夫行六，人稱「六叔」，「六叔」的老婆當然是「六嬸」了。二人在一九九七年才正式結婚。

　　「六嬸」擅長英文歌，國語時代曲的代表作則是《藍與黑》，她演唱事業到六十年代末終結，此後專注在企業管理，協助「六叔」管理其電影王國及電視台。

　　娟姐翻唱過《藍與黑》。

葛蘭《打噴嚏》

　　葛蘭（1933-），本名張玉芳，一說本名張玉瑛，待考。葛蘭祖籍浙江海寧，一九四九年遷居香港，也是中國內地出產的原材料，再到香港雕琢成材的紅星。五十至六十年代主演過多部叫好叫座的國語歌舞片，「演歌舞」三者俱佳，代表作有《曼波女郎》、《青春兒女》和《野玫瑰之戀》等，被稱為「曼波女郎」。

　　《野玫瑰之戀》有一首插曲《卡門》，但是那位卡門（Carmen）小姐在歐洲普及文化入面，是位用情不專而善於迷惑男性的吉卜賽女郎。這樣的歌曲當然不適合娟姐重唱。

　　娟姐和鄭進一合唱過葛蘭的《打噴嚏》，這是一首有趣的歌，內容是歌者忽然不停打噴嚏，民俗認為人無端打噴嚏是因為有人在背後談論自己。歌中有模仿打噴嚏的「乞嗤」聲（這是粵語的形聲詞，國語唸就不準了），葛蘭的原唱是噴嚏打得較肆無忌憚，配合她的在個別電影作品中略帶狂放的作風。娟姐是乖乖女，打噴嚏也不失優雅，這噴嚏也打得特別可愛。

《神秘女郎》葉楓

葉楓（1937-），原名王玖玲，湖北漢口人，四十年代末隨家人赴台灣，後來到香港發展的演員、歌手。

葉楓身裁高挑、外型冷艷，有「長腿姐姐」和「睡美人」等稱號，據說喜愛秋天的楓葉，故以葉楓為藝名。她未受過專業歌唱訓練，嗓音低沈、意態慵懶而受歡迎。娟姐唱過她的代表作《神秘女郎》、《晚霞》和《好預兆》等，當然娟姐也是按照自己唱法重新唱而沒有跟「長腿姐姐」。

娟姐初唱《神秘女郎》是與香港歌手泰迪羅賓合作，原來那一回泰迪羅賓要找一位能唱老歌的女歌星合唱，挑選了娟姐，那時娟姐才二十歲上下吧？那可是一個「美女與野獸」的組合。泰迪羅賓早期唱英文歌為主，嗓音低沉醇厚，筆者最喜歡他的《點指兵兵》。

「低音歌后」潘秀琼

講過台灣和香港，再有東南亞的名家。

我本家潘秀琼（1935-）生於澳門，成長於星馬，五十年代到香港發展，《情人的眼淚》是其成名代表作，被譽為「低音歌后」。其他經典名曲還有《家家有本難念的經》、《女兒圈》、《梭羅河之戀》、《小親親》、《何必旁人來說媒》和《回娘家》等。當中許多是娟姐翻唱過。

筆者比較喜歡《梭羅河之戀》。先父則偏愛《小親親》，小時候經常聽到他老人家晚上洗澡時斷斷續續的輕哼低唱。當年不知此曲的內容，為何先父特別鍾愛此曲？現在已無從稽考了。

嗓音低的話，自然有一種磁性的吸引力。娟姐低音稍弱，當然娟姐的弱，是跟「低音歌后」比較而言，她的稍弱也遠勝過歌壇大部分歌手。當然娟姐唱潘秀琼的歌時都用自己的唱法，自然又是另一種風味。

《茶葉青》華怡保

再有一位來自馬來西亞的歌后，就是「柳腰歌后」華怡保。

手頭上沒有太多她的資料，只知她早在六十年代走紅於香港和台灣。華怡保的名字，乃由馬來西亞怡保市而來。她的柳腰可細得厲害，居然只得十八吋！這當然比歐洲中世紀的十四吋標準還差了一截，不過那是病態的細腰。現時一般以廿四吋作為常用「標準」，十八吋就只得四分三。長度比例是四比三，面積比例就是十六比九！那麼華歌后「尊腰」就只有常人56%的粗細！

娟姐唱過華怡保的《茶葉青》。

「柳腰歌后」是成熟而豪情奔放艷女郎的形象，她唱的《茶葉青》亦是如此。

娟姐「小時候」唱過此曲，在《台灣望春風》時代也唱過。那一回，娟姐快要踏入前文談過的「好年華」了。她的唱法是她本人化身為其中一位採茶的小姑娘。

在這次經典演出，娟姐穿了一襲白底彩色大圓點的吊帶及膝連身裙，青春氣色迫人，活脫就是日本人每年選舉的「國民美少女」形像了。這一身打扮，去扮演十六七歲的少女也可以呢！娟姐說過，拍電影時間太長、太也累人，所以她拍過一部電影之後，就專注在唱歌了。

「九官鳥」費玉清

娟姐翻唱了很多國語時代曲壇歌后級前輩的傑作，這是筆者最喜歡聽的。

其實娟姐也有很多屬於自己的代表作，如《東方女孩》和《中國娃娃》都是先有歌，然後成為娟姐的新稱號。還有在《台灣望春風》時代之前，娟姐還有許多新歌，更不用說台語歌了。

這又跟「小哥」、「九官鳥」費玉清有甚麼關係？

有的！卻不是費玉清經常與娟姐合作，也不是兩位都有超凡入聖的唱功。

其實，說到翻唱二十世紀國語時代曲歌后級前輩的名曲這事，娟姐故然勝過「小鄧姐」鄧麗君，但是費玉清又似乎還勝過娟姐呢！

金庸武俠小說入面，常有精通天下各大門派武藝的奇人異士。例如《倚天屠龍記》的明教光明右使范遙，於天下武學無所不窺，張無忌也認為明教下屬之中以他武學最博。後來，還有光明左使楊逍比他還要淵博，雙手用聖火令當二十二種短兵刃使，使出四十四套厲害招式！當然，

還有《天龍八部》的王語嫣和《鹿鼎記》的澄觀大師都是熟悉各大門派的武藝。

不過，娟姐和小哥的功力，卻最似《天龍八部》入面鳩摩智以「小無相功」來打出少林派七十二絕技！兩位的唱功，也可以說是無色無相了。

費玉清還起碼有兩件事遠勝過娟姐！

一是講葷笑話。娟姐是乖乖女，當然沒有學這門絕藝的條件。

二是模仿其他歌手。費玉清也是因為這項本領而得到「九官鳥」（鵝哥）的稱號。「九官鳥」擅長捕捉其他行家演唱時的特殊小動作，然後誇張而略帶「醜化」地模仿，任誰都不留情面一律取笑之。不過從來沒有扮過娟姐，可能是出於愛護這位小公主吧！也有可能是娟姐沒有甚麼可以拿來開玩笑的小動作。

雖然費玉清翻唱國語時代曲壇歌后級前輩的代表作似乎比娟姐還要多，不過「男同學」跑去模仿「女同學」也未免太過犯規！

而且，就算「九官鳥」承傳各位阿姨姐姐的名曲，至到還勝過娟姐，那也無用！

因為「九官鳥」只能當「歌皇」，絕不能當「歌后」呢！

　　所以「歌后殿軍」只能是娟姐,「小哥」連競爭的資格也沒有呀!

附錄

（一）唱歌看戲學方言

一位台灣網友問學習廣東話應該從何處入手，值得討論一下。

所謂廣東話，或稱粵語，實指在珠江三角洲一帶省港澳地區的通用粵方言，應該稱為「廣府話」。廣府話通行於清代廣州府的管轄範圍，而以廣州舊城區西關地方的口音被視為最正宗，所以又稱廣州話。香港和澳門都發展為大埠，便在民俗文化上與省城廣州鼎足而三，台灣網友要學的廣東話，就是省港澳地區最多人講的粵方言。

網友家在台灣，可以假定其母語不是國語就是台語。國語是繼承前清到民國時期的叫法，大致等同今天中國大江南北通行的普通話，以北京地區的方言為主。但是因為兩岸分隔多年，大陸的普通話和台灣的國語也有些差別。至於台語，其實是閩南話。曾經有台灣人不知自己母語的源頭，偶然到福建地區旅遊，驚覺：「怎麼福建人也講台語！」鬧成笑話。

中國廣土眾民，書同文而語不同聲，要學習另一省的方言，最佳方法莫如唱歌和看戲。其實學習任何語言的口語，永遠都是靠多聽多講，甚至中國人學英語亦無例外。

外省人學粵語，或是我們廣東人學外省方言，都不必再重新學習文字，只需多聽多講和注意不同方言區在用詞上的差異就可以了。

近年電腦科技和互聯網的應用日趨普及和方便，身在台灣要聽粵語時代曲、看粵語戲劇都很方便。但是學習口語要注意挑選何種口音和風格。以學英語為例，牛津劍橋口音和莎士比亞戲劇屬於較上流社會的東西，美國紐約貧民窟口語和「饒舌」（rapping）則偏於俚俗。

近年沒有甚麼像樣的粵語時代曲，姑且挑上世紀七八十年代流行的作品。如關正傑、葉振棠那一輩唱家的名曲。若按填詞人來挑，則是「兩國一黃」，即盧國沾、鄭國江和黃霑的作品比較正路。許冠傑的歌比較俚俗，亦相對有趣。再往上推，鄭君綿的歌較俚俗；呂紅的歌較文雅，唱詞有宋詞的風味。呂紅是廣東音樂大師呂文成先生的千金，當年號稱粵曲公主。余生也晚，是近一兩年才在互聯網上得聆鶯聲。現在拿著歌詞一壁聽一壁學唱，簡單直截了當。就如要學台語，聽「永遠的中國娃娃」蔡幸娟在《台灣望春風》演唱的台語歌就快捷方便了。

至於看戲，大家都知道過去台灣朋友一直靠看香港電視劇來學粵語。但是近年香港的電視台受「歪音」荼毒，

再加劇集內容日見傖俗無聊，所以看港劇學粵語只能挑七十八年代的「老古董」。近年的港劇內容荒誕，讀音離奇，比如「妃嬪」錯讀成「妃貧」，「喜鵲」錯讀成「喜酌」，依樣葫蘆就會誤入歧途。

如果想一開始就學更傳統的廣東話，看五六十年代的港產粵語電影更佳。吳楚帆、張活遊、白燕那一輩的作品較古雅；謝賢、南紅、陳寶珠那一輩的作品有更多中西文化交流的印記。要再古雅，就是看粵劇，簡直可以遙接唐詩宋詞的「道統」！

原載香港《文匯報》2013年7月1日

後記：

本文因為也有提到「娟姐」，順便收錄。

國森補記，二零一七

（二）主角詞家換唱家

　　談到北宋詞家柳永，第一個印象當然是「凡有井水處，即能歌柳詞」。按葉夢得《避暑錄話》原文，實為柳詞在西夏國風行的景況，既揚威異域如此，在本國當更受歡迎。葉氏又謂：「教坊樂工每得新腔，必求永為辭，始行於世，於是聲傳一時。」那是先作曲，後填詞了。

　　歌詠必需三大元素結合，即音樂、歌詞和演唱，缺一不可。

　　清唱不必有人伴奏，但是原有的旋律仍在其中，音樂在此無形而有實。作曲家和演奏家可算兩門不同的專業，一般作曲家都能演奏，但演奏家則未必會作曲，現代還有編曲家，其任務是作曲、改曲和演奏的結合，並時常擔任樂團指揮。曲調寫得好，還需演奏家的藝術發揮，才會悅耳動聽。但是廣大聽眾的鑑賞能力參差，故此西洋古典音樂還要「學聽」，音樂要普及，最宜配合唱詞，作詞家依旋律特點，撰寫韻文，詞與曲有機結合，更容易傳情達意，雅俗共賞。

　　音樂家和歌唱家在宋朝都算「教坊樂工」，社會地位便遠遠不及懂得舞文弄墨的讀書人，樂工甚至有可能一字不

識。古代沒有錄音留聲的技術，樂聲所謂能繞樑三日，其實只留在聽眾腦海之中，唱詞則可憑文字筆錄傳世。古詩《西北有高樓》謂：「不惜歌者苦，但傷知音稀。」詩人自命「知音」，對「歌者」卻無憐惜禮敬之意，難怪古代無數優秀歌唱家都沒沒無聞，唯有作詞家可以名垂後世。

　　唐玄宗熱愛音樂，開元天寶間是古代音樂家的黃金世代、歡樂時光，當中李龜年可算首屈一指，他集作曲家、演奏家和歌唱家於一身，但是仍然給同時期的作詞家李白比了下去。李隆基納楊玉環時已年逾六十，一日宮中芍藥花開，老皇帝說：「賞名花，對妃子，焉用舊樂詞？」於是命李白作《清平調》：

　　雲想衣裳花想容，春風拂檻露華濃。若非群玉山頭見，會向瑤臺月下逢。

　　一枝紅豔露凝香，雲雨巫山枉斷腸。借問漢宮誰得似，可憐飛燕倚新妝。

　　名花傾國兩相歡，長得君王帶笑看。解釋春風無限恨，沉香亭北倚闌干。

　　結果首席觀眾唐玄宗、「玩伴」楊貴妃、演唱歌星李

龜年、佚名演奏樂隊等等，以至「音樂會」的主題芍藥
花，通統都是陪襯，李詩仙才是這個文學故事的主角。

西方發明家創建了留聲技術之後，情況徹底改變，歌
唱家變成第一主角。音樂之美，本非筆墨所能形容，只能
用耳、用心去聽。如果說作曲家、演奏家、作詞家、歌唱
家等於一支足球隊，那麼歌唱家必然是送球入網的最後功
臣，常記首功。於是乎一首歌曲行世之後，大家都說那是
某歌唱家的作品，然後或會順帶一提誰家作曲、某人填
詞，而結果大家只記得這是那位歌王、歌后的首本名曲。

且不論曲藝高低，若說「聲傳」之廣，則二十世紀大
中華圈必以鄧麗君為花魁，可以說「凡有廣播留聲處，即
能詠麗君歌」，遠勝詞家柳永也。

原載香港《文匯報》2010年9月27日

後記：

本文寫於初聆「娟姐」之前，因有提及鄧麗君，順便
收錄。

國森補記，二零一七

（三）為蔡幸娟小姐選粵語時代曲曲目

緣起：

因為娟姐應承將來有機會為香港朋友演唱粵語歌曲，為此建議一系列曲目。願娟姐能在承傳上世紀三十年代以降之國語時代曲之餘，亦能弘揚上世紀中葉以來之經典粵語時代曲。不為要求娟姐每曲都勝過前輩，只求能與不同年代的名家觀摩曲藝。

（1）檳城艷

作曲：王粵生
作詞：王粵生
原唱：芳艷芬

馬來亞春色綠野景緻艷雅，椰樹映襯著那海角如畫。
花陰徑風送葉聲夕陽斜掛，你看看那，艷侶雙雙花陰下。

馬來亞春色綠野景緻艷雅，撩眼底那綠柳花裡便掛。

芬芳吐花與樹香美艷如畫，我最愛那，春日裡鮮花幻化。

情侶們互吐情話於椰樹下，若兩情深深相印，睹倒春光心中更愛他。

馬來亞春色綠野景緻艷雅，椰樹映襯那海角如畫。
春風送一片綠香野外林掛，春風鮮花，心內覺舒暢也。

若午夜互訴情話於椰樹下，情侶在芭蕉曲徑，一雙雙相偎怕看他！

馬來亞春色綠野景緻艷雅，椰樹映襯著那海角如畫。
心輕快只見艷花萬綠叢掛，春風吹花，心內覺舒暢也。

選曲原因：

　　早期粵語時代曲都由粵劇小曲演變而來，芳艷芬是近代粵曲子喉兩大唱腔之一「芳腔」的始創人，故宜傳唱其代表作。《檳城艷》亦必能獲得馬來西亞歌迷喜愛。

（2）紅燭淚

作曲：王粵生
作詞：唐滌生
原唱：紅線女

身如柳絮隨風擺，歷劫滄桑無了賴。

鴛鴦扣，宜結不宜解。苦相思，能買不能賣。

悔不該，惹下冤孽債。怎料到賒得易時還得快。

顧影自憐，不復是如花少艾。

恩愛煙消瓦解，只剩得半殘紅燭在襟懷。

顧影自憐，不復是如花少艾。

恩愛煙消瓦解，只剩得半殘紅燭在襟懷。

選曲原因：

　　紅線女是近代粵曲子喉兩大唱腔「女腔」的創始人，故亦當傳唱其代表作。

　　紅線女歌風較為放浪，有似國語時代曲壇一代妖姬白光的歌路，更富挑戰！

（3）夜香港

調寄：《夜上海》

作詞：蘇翁

原唱：森森

夜香港，不夜城。燈色繽紛夜夜明，搖曳不定雲海星嶺。

夜香港，歡樂城。笙歌歡聲夜未停，遙聽着海與浪潮聲呼應。

碧波千里月如鏡，浮星逐浪猶如是流螢。

曉風吹過暮雲散，晨曦照耀猶如為你衷心熱烈歡迎。

夜香港，不夜城。東方之珠有盛名，回味歡樂良宵高興。

選曲原因：

　　此歌並未大紅，但是曲詞與香港最貼近，應為香港歌迷所喜。

（4）百花亭之戀

調寄：《月圓花好》
原唱：麗莎

鳥聲歌唱百花亭，花間與哥誓盟訂。
花香引來情蝶影，春風笑面共訴情。

盡訴情，將婚訂，恩愛甜面笑迎。
共聚得意忘形，百花吐艷情蝶穿花徑。

百花開放更鮮明，鴛鴦戲水共頭並。
蜂飛採花翩翩舞影，綠水青山秀景。
美景充滿柔情，愛哥永效情蝶穿花徑。

選曲原因：

　　此曲七十年代紅遍香港及東南亞廣東人社區，人人能誦唱，極有代表性。

（5）初戀

調寄：《秋水伊人》
原唱：陳寶珠（女聲部分）

難忘初戀，哥心印妹份外甜。

離巢乳燕，慶得佳偶共百年。

可托終生素願完，倆情比金堅不變。

流連在柳陰，相偎依情話綿綿。

君表愛念專，兩相勸勉。

奮志事業，似春花雨後妍。

誓語句句猶在耳，君竟背諾言，忍心拒知己不見面。

可知我念君廢饗飧，裡偏不見更心酸

盼君早歸來，舊燕投懷，證誓言。

選曲原因：

　　陳寶珠是六十年代紅極一時的粵語電影女星，此曲是其代表作。

（6）彩雲追月

作曲：任光、聶耳

原唱：崔妙芝

明月究竟在那方，白晝自潛藏，夜晚露毫芒，光輝普照世間上。
漫照著平陽，又照著橋梁，皓影千家人共仰。

人立晚風月照中，獨散步長廊，月浸在池塘，歡欣充滿了心上。
靜聽樂悠揚，越覺樂洋洋，夜鳥高枝齊和唱。

難逢今夕風光，一片歡欣氣象。
月照彩雲上，薰風輕掠，如入山陰心嚮往。

如立明月旁，如上天堂，身軀搖蕩，俯身遙望世界上。

海翻浪，千點光，飄飄泛泛碧天在望，欣見明月越清朗。

選曲原因：

　　原唱者是芳腔名家，本曲最適宜在中秋節演唱。

（7）忘記他

作曲：黃霑
作詞：黃霑
原唱：鄧麗君

忘記他，等於忘掉了一切，等於將方和向拋掉，遺失了自己。
忘記他，等於忘盡了歡喜，等於將心靈也鎖住，同苦痛在一起。

從來只有他，可以令我欣賞自己，更能讓我去用愛，
將一切平凡事變得美麗。

忘記他，怎麼忘記得起，銘心刻骨來永久記住，從此永無盡期。
忘記他，等於忘記了歡喜，等於將心靈也鎖住，同苦痛在一起。

從來只有他，可以令我欣賞自己，更能讓我去用愛，
將一切平凡事變得美麗。

忘記他，怎麼忘記得起，銘心刻骨來永久記住，從此永無盡期。

選曲原因：
　　　鄧——麗——君！